安部祐一朗の色鉛筆畫「生物×寶石」描繪技法

長靴貓
安部祐一朗　著

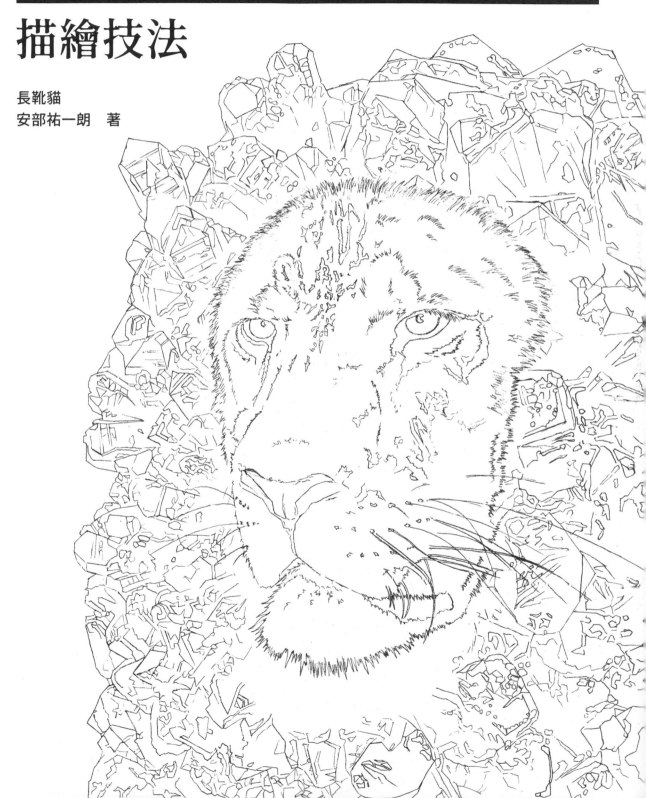

前言
·······

在此誠摯地感謝大家翻閱我這次出版的
『安部祐一朗の色鉛筆畫「生物 × 寶石」描繪技法』。

我第一次用色鉛筆描繪的作品為藍寶石。
後來我一直鑽研如何用色鉛筆表現出栩栩如生的動物和生物，
不過我發現所謂的栩栩如生除了真實之外，還有各種表現的可能。
並且針對至今描繪的寶石和生物，思考自己要如何將其原有的魅力，
幻化成屬於我個人的風格。
然後我得到的結論，正是這次的作品「生物 × 寶石」。
原先我將重點放在如何將兩者自然寫實地融合，
然而在描繪的過程中我不斷思考誕生石與寶石的種類、含意和生物特徵等，
並且產生了各種興趣，還從中認識了未曾見過的世界。

這本書紀錄了「生物 × 寶石」色鉛筆畫的創作經過。
希望帶給大家閱讀的樂趣。

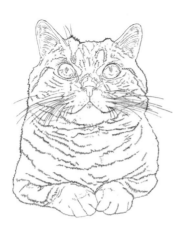

"長靴貓" 安部祐一朗

Contents

本書的閱讀方法

● 每件作品的各個步驟中會有「著色區塊的範圍」的圖示，圖示中的線條為藍線的部分表示「輕輕塗色」，
線條為紅線的部分則表示「用力塗色」。請大家塗色時參考描繪。

● 請裁下卷末附錄的畫稿用紙，一邊對照作品解說頁面一邊塗色，
也可以當成描摹圖稿，練習底稿的描繪。

● 將卷末附錄的畫稿，利用複寫紙描摹在容易描繪（容易塗色）的畫紙上，
就可以重複利用畫稿用紙。

複寫描摹的方法

1 裁下附錄的畫稿用紙，在上面放置一張影印紙。再
放置在燈箱等可從下方打光的裝置上後，即可輕鬆
描畫。

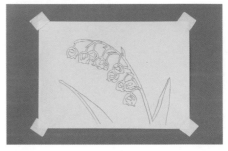

2 用紙膠帶固定畫稿的四個角，用自動筆依照畫稿描
畫。

3 撕除紙膠帶後，移開附錄的畫稿，將描有畫稿的用
紙翻面放置。

4 保持**步驟 3** 的狀態，只將描有畫稿的區塊完全塗黑，
不要留有縫隙，盡量塗滿塗深。

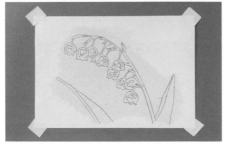

5 在本書介紹的「Do art paper」等，想描繪色鉛筆
畫的紙張上面，放上**步驟 4** 的紙張，並且將塗黑的
該面朝下。再將四個角用紙膠帶固定以便作業。

6 如**步驟 2**，用自動筆描繪描好的畫稿。此時請用較強
的筆壓描繪。描好後，移開上方的紙張，下方的紙
張就會印上畫稿的圖案。

安部祐一朗的風格 畫材介紹

色鉛筆

本書使用的色鉛筆為 Faber-Castell 輝柏「Polychromos 藝術家級系列」，筆芯為油性且顏色鮮明。每家廠商的色鉛筆皆不相同，所以請找出自己喜歡的廠牌。

畫紙

本書使用的畫紙為 muse 的「Do art paper」。畫紙以及色鉛筆一樣有各種選擇，請找出自己喜歡的廠牌。

削鉛筆器

我希望色鉛筆經常維持筆芯很尖的樣子，所以挑選產品會著重於削鉛筆器的刀片。照片中的商品為 Faber-Castell 輝柏的「雙孔金屬削鉛筆器」，刀片相當銳利。

自動筆

主要用於描繪底稿時。較尖的筆芯才方便描繪出細節。請依喜好挑選深淺和粗細。

橡皮擦

橡皮擦除了一般常見的塑膠橡皮擦之外，還有筆型橡皮擦、軟橡皮和電動橡皮擦等各種類型。

鐵筆

形狀像筆，可以在紙張上劃出點狀或線狀的凹痕。本書會用於描繪毛流和高光。

ZOOM

墊板

描繪時有墊板就很方便作業，因為可避免色鉛筆的粉末弄髒紙張。透明墊板或透明資料夾都可以。

黑色鉛筆 / 白色原子筆

描繪黑色背景時使用的鉛筆為「施德樓 Mars Lumograph black」（照片上方）。描繪高光時使用的筆為「uni-ball Signo 粗字鋼珠筆白色」（照片下方）。

安部祐一朗的風格　基本繪畫技巧

色鉛筆的握法

基本握法和鉛筆相同。斜握狀態主要用於輕輕塗色時，立起狀態主要用於用力塗色時。

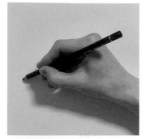
基本握法

斜握狀態

立起狀態

輕輕塗色

握在靠近色鉛筆尾端的位置，使其傾斜，維持較弱的筆壓斜向塗色。接著用同樣握法依序以相反斜向、縱向、橫向持續塗色。

色鉛筆的運筆方向

用力塗色

握在靠近色鉛筆筆芯的位置，將筆立起，維持較強的筆壓斜向塗色。接著用同樣握法依序以相反斜向、縱向、橫向持續塗色。

漸層塗色

從畫面左方輕輕塗上 **137 號**的顏色，而且越往色彩重疊的部分變得越淡。接著用相同方法從反方向塗上 **123 號**的顏色。塗上 **123 號**顏色時先用力塗色，再輕輕塗色，並且由邊緣往中心越塗越淡。**137 號**顏色也用相同的方法塗色。

粉紅色
（123 號）

重疊的部分

紫色
（137 號）

重疊塗色 淡色→深色

在以下範例中，**1** 是輕輕塗上 113 號顏色的樣子，**2** 是接著輕輕重疊塗上 118 號顏色的樣子。**3** 是再用力重疊塗上 217 號顏色的樣子。**4** 則是用力塗上 217 號單色的樣子。

輕輕塗上 113 號顏色　　輕輕重疊塗上 118 號顏色　　用力重疊塗上 217 號顏色　　用力塗上 217 號單色

重疊塗色 深色→淡色

在以下範例中，**1** 是輕輕塗上 149 號顏色的樣子，**2** 是接著輕輕重疊塗上 152 號顏色的樣子。**3** 是再用力重疊塗上 154 號顏色的樣子。**4** 則是用力塗上 154 號單色的樣子。

輕輕塗上 149 號顏色　　輕輕重疊塗上 152 號顏色　　用力重疊塗上 154 號顏色　　用力塗上 154 號單色

毛流表現

在以下範例中，**1** 是輕輕塗上 109 號顏色的樣子，**2** 是接著用鐵筆畫出毛流的樣子。**3** 是在 **2** 的表面用力塗上 187 號顏色的樣子。**4** 則是使用和 **3** 不同的鐵筆筆法。**3** 的毛流為隨機畫法，**4** 則畫成規律整齊的樣子。描繪時請使用 **3** 的畫法。

輕輕塗上 109 號顏色　　用鐵筆畫出毛流　　在隨機描繪的毛流上用力塗上 187 號顏色　　在規律整齊的毛流上用力塗上 187 號顏色

黑色和白色

想以用力塗色的方式，塗出全黑的顏色時，請不要在底色塗上黑色以外的顏色。若想消除顏色不均或營造厚重感時，可使用白色。有時也會將白色筆芯削尖，描繪出點狀高光。

黑色單色　　　　　　　白色單色

黑色背景的塗法

描繪黑色背景時會使用「施德樓 Mars Lumograph black」的鉛筆。在紙張的上下左右貼上紙膠帶固定，以用力塗色的方式框出作品的輪廓線後，往同一方向用力塗色，**縱向作品會橫向塗色，橫向作品則會縱向塗色，這樣作業較為輕鬆。**

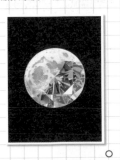

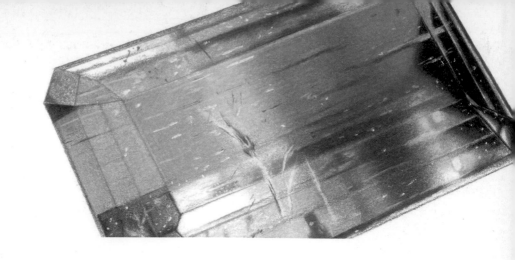

PART 1

色鉛筆畫的
臨摹與融合的技巧

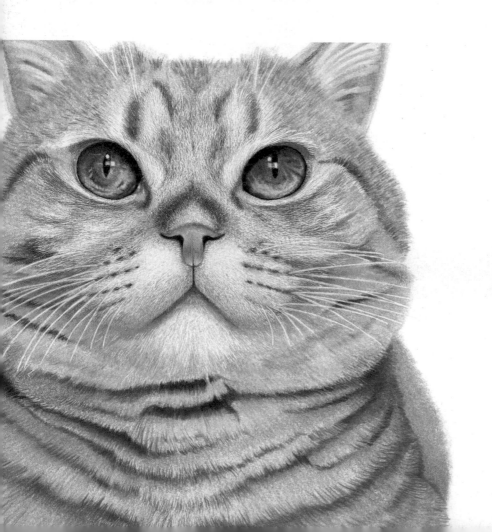

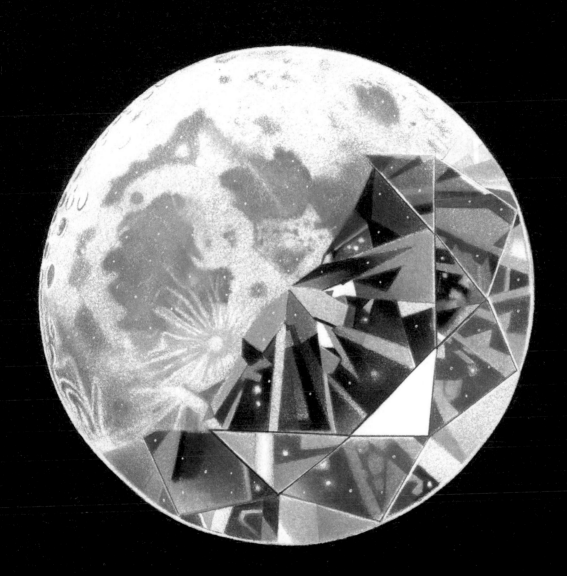

碧璽 雙色西瓜碧璽

✏ 顏色搭配

■ 暖灰色 V（274）	■ 綠金色（268）	■ 冷灰色 IV（233）
■ 黑色（199）	▨ 五月綠（170）	■ 暖灰色 VI（275）
■ 鉻綠色不透明（174）	▨ 暖灰色 II（271）	▨ 冷灰色 I（230）
■ 永久綠橄欖色（167）	▨ 淺綠色（171）	▨ 淺鈷青綠色（154）
■ 土綠黃色（168）	▨ 淡洋紅色（119）	▨ 大地綠色（172）
▨ 鎘黃檸檬色（205）	■ 中膚色（131）	□ 白色（101）

臨摹 & 用色的重點

- 描繪寶石時，建議可以用尺描繪。
- 用灰色系的深淺色調表現寶石的質感。
- 綠色系、藍色系和紅色系的 3 色組合，以及重疊部分的處理。

底稿 & 底色

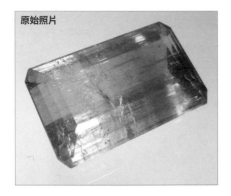

原始照片

用尺描繪出寶石的輪廓線、分層，以及傷痕和高光的細節。

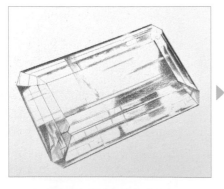

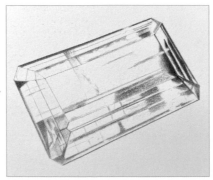

1 輕輕地塗上**暖灰色 V（274）**，描繪出濃淡深淺，營造出立體感。再輕輕塗上**黑色（199）**，加強立體輪廓。

碧璽有透明、藍色、黃色等各種顏色。

這次的範例為西瓜碧璽的臨摹，也就是色調如西瓜的碧璽。

色鉛筆：Faber-Castell Polychromos 輝柏藝術家級　畫紙：muse Do art paper

著色

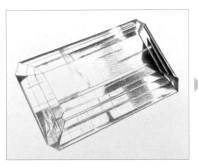
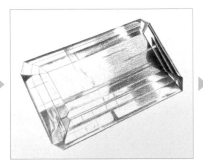
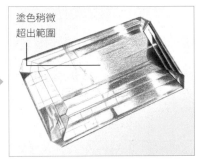

塗色稍微
超出範圍

2 接著稍微調整力道，描繪出漸層色調，並在整個綠色的部分，用**鉻綠色不透明（174）**輕輕塗上淡淡的顏色。再於其上，整體輕輕重疊塗上**永久綠橄欖色（167）**。之後再輕輕塗上**土綠黃色（168）**，並且稍微超過 **167 號**的塗色範圍。

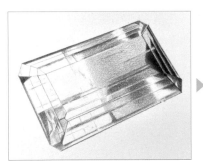

3 在色調轉變的區塊，用**鎘黃檸檬色（205）**輕輕塗出漸層色調。以綠色部分的正中央為中心，輕輕塗上**綠金色（268）**加強黃色調。在高光處和淡色的部分，整體輕輕塗上**五月綠（170）**。

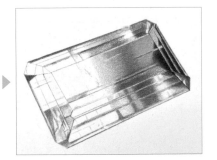

4 為了呈現寶石厚度，在**步驟 3** 已經塗色的正中央區塊，輕輕塗上**永久綠橄欖色（167）**，加深色調。並在其上輕輕重疊塗上**鉻綠色不透明（174）**，再次加深色調。接著在漸層區塊以外的寶石中心部分，用力塗上**暖灰色 II（271）**並且暈開。

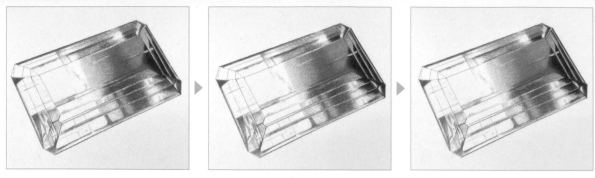

5 為了提升**步驟 4** 中暈開部分的彩度，用力重疊塗上**五月綠（170）**。接著在**步驟 1** 塗黑的部分，用力塗上**黑色（199）**加深色調，提升對比。然後在彩度提升的部分用力塗上**暖灰色 II（271）**並且暈開，調整色調。

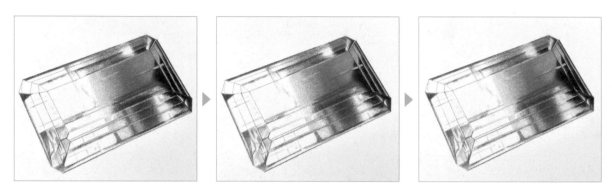

6 以**步驟 3** 正中央部分的塗色為基礎，在其周圍的部分輕輕塗上**鉻綠色不透明（174）**，加深色調。接著在其上用力塗上**五月綠（170）**，並且暈開。之後，輕輕塗上**鎘黃檸檬色（205）**當成高光的打底。

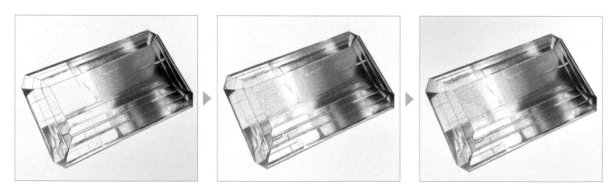

7 在**步驟 6** 塗上高光的打底部分，輕輕重疊塗上**淺綠色（171）**。接著保留漸層部分和高光處不塗色，而在畫面左邊的部分，整體輕輕塗上**淡洋紅色（119）**。然後再輕輕重疊塗上**中膚色（131）**，加深色調。

8 在畫面左側部分輕輕塗上**冷灰色IV（233）**，提升這裡的對比，營造出寶石的厚度。在高光處的陰影部分輕輕塗上**暖灰色 VI（275）**，加深色調。接著輕輕塗上**淡洋紅色（119）**，當成高光處的底色。

9 在**步驟 8** 塗色的部分用力塗上**冷灰色 I（230）**後暈開。漸層的部分先輕輕塗上**淺鈷青綠色（154）**。接著以綠色和藍色 之間的區塊和陰影的部分為中心，用力塗上**大地綠色（172）**，形成漸層色調。

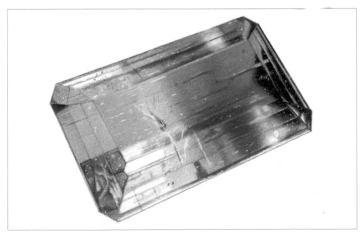

10 用橡皮擦擦出傷痕的部分，並且在顏色轉 變的部分和細節處，用力塗上**冷灰色 I （230）**，然後暈開。接著用力塗上**鉻綠色 不透明（174）**，描繪出傷痕形成陰影部 分的細節。最後描繪傷痕的細節，並且用 **白色（101）**添加高光即完成。

臨摹｜生物

貓咪

🖊 顏色搭配

暖灰色 V（274）	暗那不勒斯赭色（184）	焦赭色（283）
黑色（199）	胡桃棕色（177）	綠金色（268）
牛軋糖棕（178）	土綠黃色（168）	暖灰色 IV（273）
棕赭色（182）	紅堊色（188）	暖灰色 III（272）
焦赭石色（187）	象牙白色（103）	原棕色（180）
中膚色（131）	淺鈷青綠色（154）	淡洋紅色（119）
紅陶色（186）	米紅色（132）	暖灰色 II（271）
大地綠色（172）	卡普特紫色（263）	

臨摹 & 用色的重點

- 除了貓耳之外，貓咪的輪廓線都描繪成如貓毛般的鋸齒線條。
- 用顏色和塗法營造深淺不一的虎斑條紋。
- 眼睛深邃閃亮，貓毛纖細緻密。

底稿 & 底色

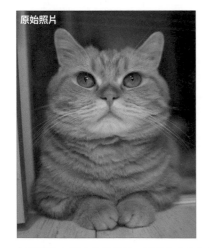

原始照片

仔細描繪出貓咪的輪廓線，再畫出虎斑條紋和貓毛的層次細節。

1 輕輕塗上**暖灰色 V（274）**，描繪出濃淡深淺，並營造出立體感。接著再輕輕地塗上**黑色（199）**，加強立體輪廓。這時也要為黑眼珠上色。

貓咪有各種顏色和花紋，例如黑白貓、黃白貓、虎斑貓、玳瑁貓等。

這裡臨摹的是黃色虎斑貓。

色鉛筆：Faber-Castell Polychromos 輝柏藝術家級　畫紙：muse Do art paper

著色

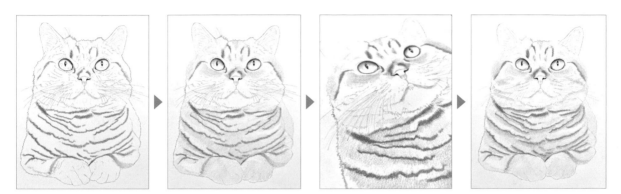

2 以陰影為中心，輕輕塗上**牛軋糖棕**（178），除了鬍鬚等較粗的毛之外，整體輕輕塗上**棕赭色**（182）。接著用鐵筆用力畫出一根根的鬍鬚，但不要戳破紙張。最後為了在 **182 號**的底色部分形成漸層色調，在間隔處輕輕塗上**焦赭石色**（187）。

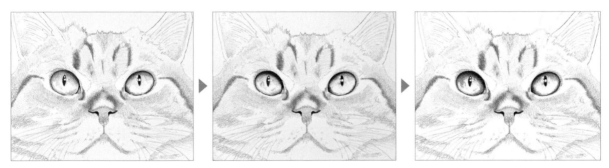

3 鼻子輕輕塗上**中膚色**（131），不要超出鼻子的輪廓。在高光處和淡色的部分，都輕輕塗上**黑色**（199）。之後輕輕塗上**紅陶色**（186），並且塗超出步驟 1 已上色的黑眼珠部分。

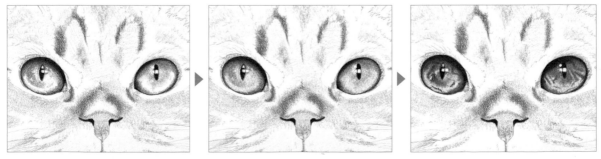

4 映入眼睛的陰影部分輕輕塗上**大地綠色**（172），營造出透明感。接著用**暗那不勒斯赭色**（184）輕輕塗滿整個眼睛的底色，再用**胡桃棕色**（177）用力描繪出眼中的圖案細節。

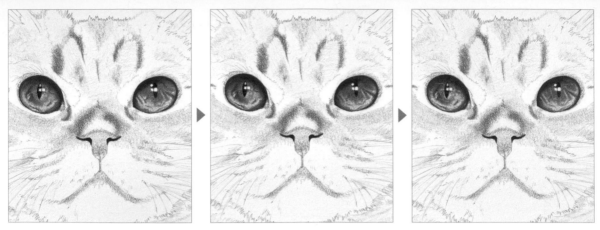

5 在**步驟 4** 描繪的細節部分輕輕塗上**土綠黃色**（168），讓色調更厚實濃郁。接著重疊塗上**紅堊色**（188）。高光的部分則用力塗上**象牙白色**（103）。

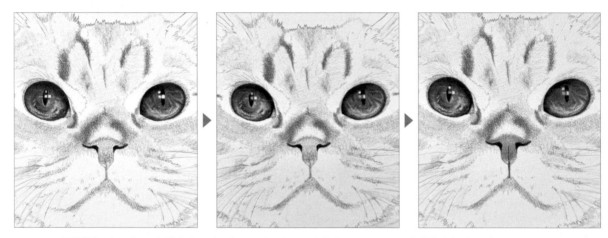

6 用**胡桃棕色**（177）用力描繪出眼睛圖案的細節。在高光處的亮光上輕輕塗上**淺鈷青綠色**（154）。整個鼻子輕輕塗上**米紅色**（132）後，用**卡普特紫色**（263）如畫線般，描繪出鼻子的線條。

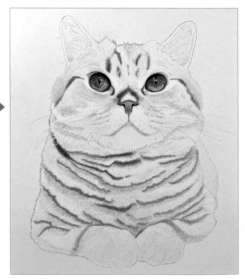

7 在**步驟 6** 塗滿顏色的鼻子，輕輕塗上**中膚色**（131），進一步加深色調，並且用力塗上**象牙白色**（103），暈開整個鼻子的色調。接著用**焦赭色**（283）輕輕塗在身體的花紋，加深色調。

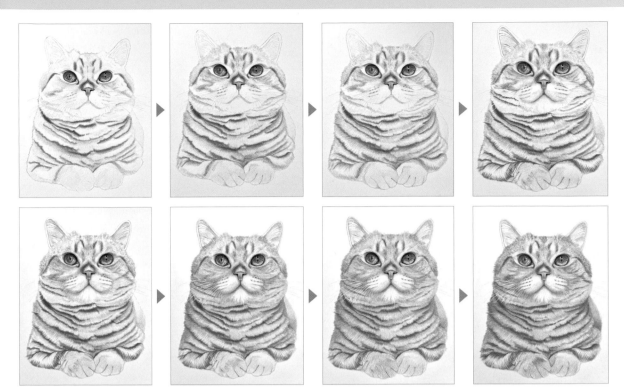

8 在**步驟 7** 加深色調的部分，大範圍地輕輕塗上**焦赭石色**（187），並輕輕塗上**棕赭色**（182），描繪出一根根的貓毛。接著用**綠金色**（268）輕輕描繪出貓毛，再於整個陰影部分添加**暖灰色IV**（273），營造出立體感。之後，依序輕輕塗上**大地綠色**（172）、**暖灰色III**（272），加深色調。然後在整個貓毛輕輕塗上 **268 號**提升彩度，並且如描繪一根根的貓毛般，在全身添加 **187 號**的顏色。

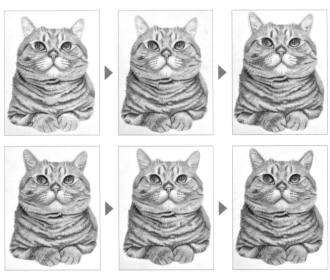

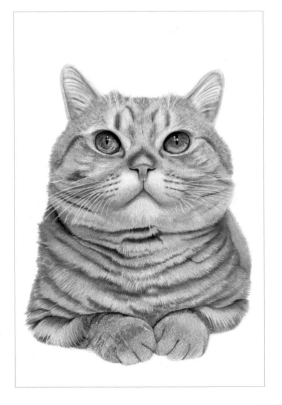

9 陰影較深的部分用力塗上**胡桃棕色**（177），在深色貓毛輕輕塗上**原棕色**（180）。然後在貓耳外側邊緣輕輕塗上**淡洋紅色**（119）。接著，在之前描繪的貓毛和高光以外的部分，用力塗上**暖灰色II**（271）。在整體用力塗上**象牙白色**（103）添加高光，並且輕輕塗上**暖灰色IV**（273），稍作調整，描繪出更立體的貓耳。

月亮 × 鑽石

顏色搭配

- ■ 暖灰色 V（274）
- ■ 黑色（199）
- ■ 大地綠色（172）
- ■ 紅堊色（188）
- ■ 原棕色（180）
- ■ 淺群青（140）
- ■ 暖灰色 VI（275）
- ■ 暖灰色 III（272）
- ■ 暖灰色 IV（273）
- ■ 深鉻黃色（109）
- ■ 暖灰色 II（271）
- ■ 冷灰色 II（231）
- □ 象牙白色（103）

臨摹 & 用色的重點

- 塗色的順序為「鑽石（底色）→鑽石（正式塗色）→隕石坑→月亮」。
- 鑽石和月亮的細節描繪和質感。
- 月亮的光輝和彩度。

底稿 & 底色①

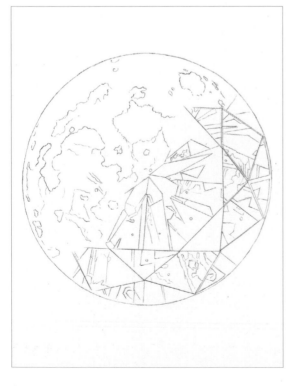

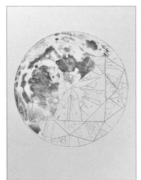

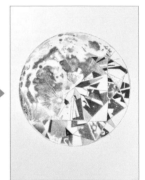

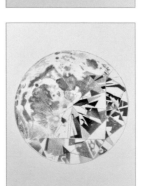

仔細描繪出月亮的輪廓線和鑽石的切割面。底色①用**暖灰色 V（274）**輕輕塗色，營造立體感。接著用**黑色（199）**用力塗色，加強立體輪廓。

新月、弦月、滿月等照耀夜空的月亮，以及猶如寶石代名詞的鑽石。

範例中將滿月和鑽石融為一體。

色鉛筆：Faber-Castell Polychromos 輝柏藝術家級　畫紙：muse Do art paper

底色② & 著色

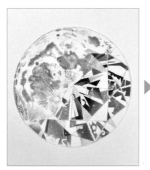 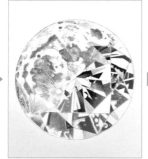 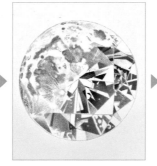 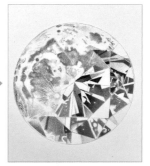

1 底色②的塗色。切割部分隨機輕輕塗上**大地綠色（172）**。接著一邊畫出漸層色調，一邊在切割部分隨機塗上**紅堊色（188）**。然後在其表面輕輕塗上**原棕色（180）**之後，再輕輕重疊塗上**淺群青（140）**。

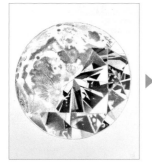 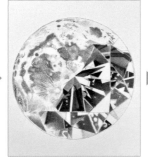 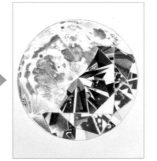

POINT

若底色部分也只有局部塗色，就更能呈現透明感。

2 正式塗色。以中心部分為主，一邊描繪出漸層色調，一邊先用力塗上**暖灰色VI（275）**，再輕輕塗色，提升對比色調。以尚未塗色的切割部分為中心，用力塗上**暖灰色III（272）**，再以中心部分為主，一邊描繪出漸層色調，一邊用力塗上**暖灰色IV（273）**，提升對比色調。

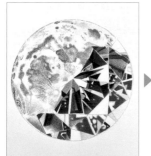 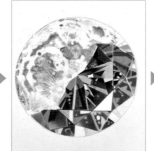 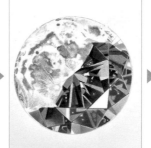 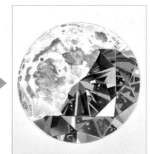

3 隨機輕輕塗上**深鉻黃色（109）**，以添補色調，賦予光亮感。除了尚未塗色的高光部分，其他地方依序用力塗上**暖灰色II（271）**、**冷灰色II（231）**。高光的部分則使用白色原子筆如畫點般上色。

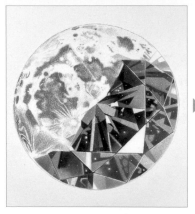 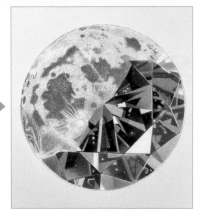

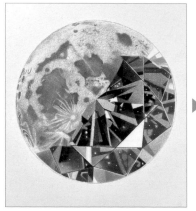 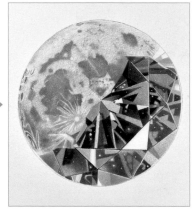

4 隕石坑的塗色。用**大地綠色**（172）輕輕描繪出隕石坑的外框。用**原棕色**（180）輕輕塗滿整個月亮並在隕石坑部分的內框用力地塗色。接著再用力塗上**暖灰色Ⅱ**（271），為了暈開隕石坑內側的色調。最後整個月亮用力塗上**象牙白色**（103）。

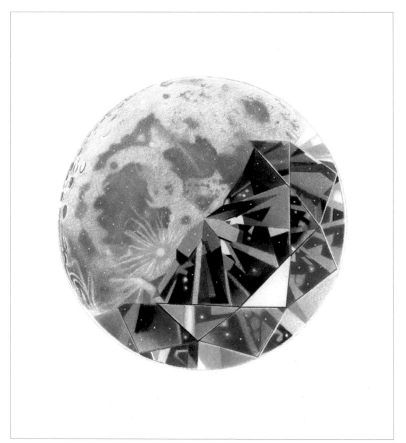

完成白色背景的「月亮 × 鑽石」。

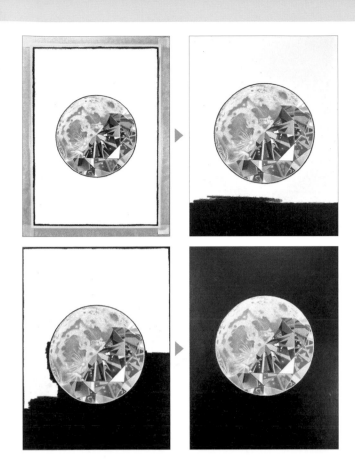

5 描繪成黑色背景並用紙膠帶固定整張畫紙。接著為了不要畫超出邊界，用「施德樓 Mars Lumograph black」鉛筆畫出邊框，沿著月亮外側邊緣描繪出如輪廓線的框線。然後從畫面下方用一定的力道往橫向用力塗色。鉛筆請盡量保持尖筆尖。最後用衛生紙擦拭暈開色調。

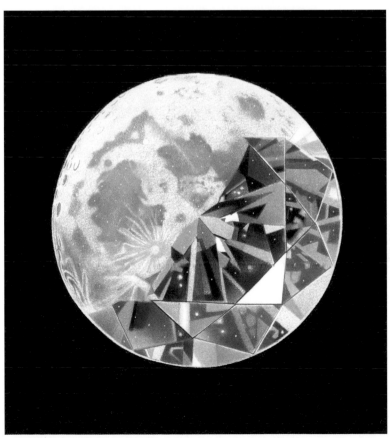

完成黑色背景的「月亮 × 鑽石」。

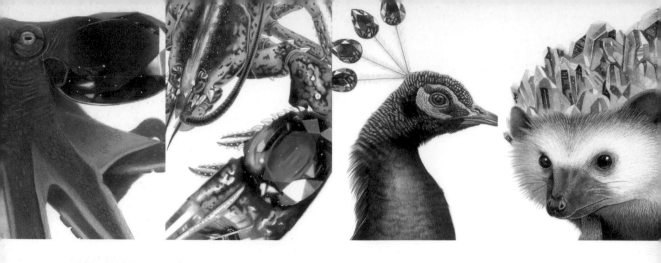

PART 2

色鉛筆畫
「生物 × 寶石」的描繪創作

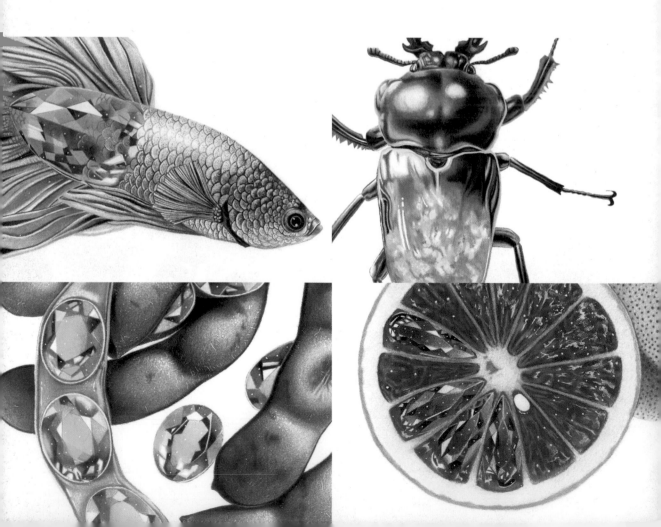

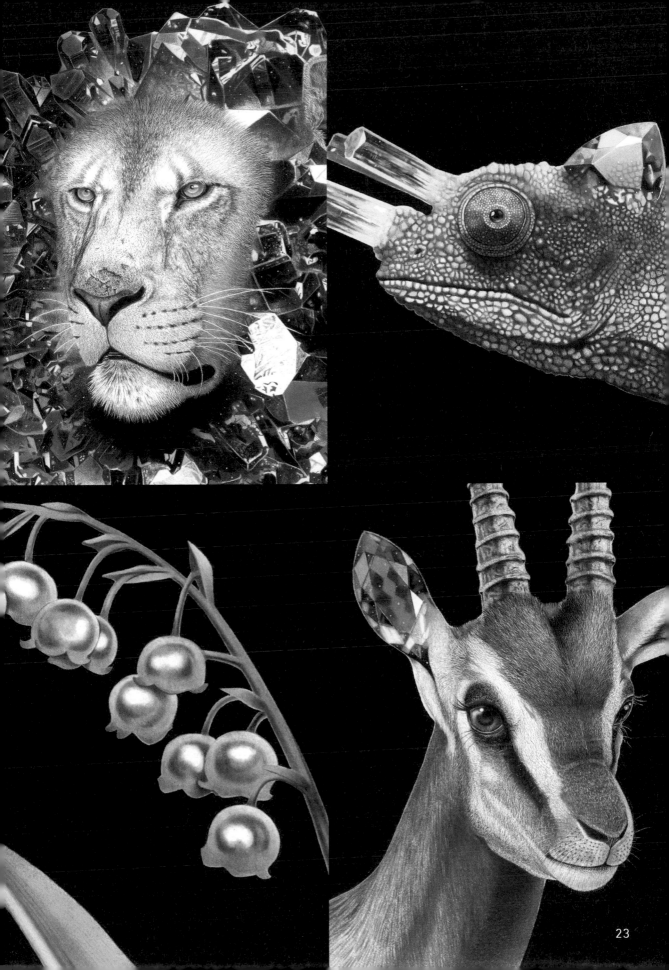

章魚 × 石榴石

✏️ 顏色搭配

■ 暖灰色 V（274）	■ 深猩紅色（219）	■ 暗那不勒斯赭色（184）
■ 黑色（199）	■ 深鎘橙色（115）	■ 棕赭色（182）
■ 焦紅色（193）	■ 鎘橙色（111）	■ 紅堊色（188）
■ 印度紅色（192）	■ 淺鎘黃色（105）	■ 牛軋糖棕（178）
■ 佩恩灰色（181）	■ 卡普特紅色（169）	■ 暖灰色III（272）
■ 中鎘紅色（217）	■ 深棕褐色（175）	■ 暖灰色 II（271）
■ 紅陶色（186）	■ 灰褐色（179）	■ 焦赭色（283）
■ 冷灰色III（232）	□ 象牙白色（103）	■ 焦赭石色（187）
■ 紫色（138）	■ 大地綠色（172）	
■ 冷灰色IV（233）	■ 焦棕色（280）	

用色的重點

- 塗色的順序為「石榴石→從章魚眼睛周圍至身體→觸手」。
- 紅色系和茶色系的運用與組合為重點。
- 吸盤雖然很多，但仍一一仔細塗色。

底稿 & 底色

▼ 著色區塊的範圍！

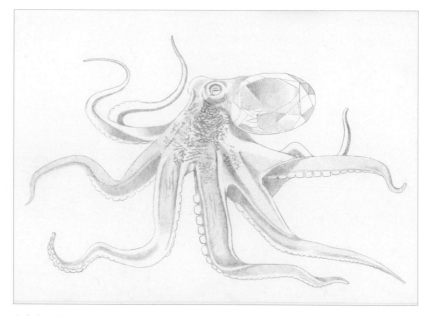

在章魚頭部融合了石榴石。吸盤也是一個一個仔細地描繪。底色只輕輕塗上了**暖灰色 V（274）**，營造出立體感。

這件作品結合了特色為 8 條觸手帶有吸盤的章魚，以及 1 月的誕生石石榴石。
即便在軟體動物章魚的身上結合了堅硬的寶石，依舊讓整體顯得自然協調。

色鉛筆：Faber-Castell Polychromos 輝柏藝術家級　畫紙：muse Do art paper

著色和塗法

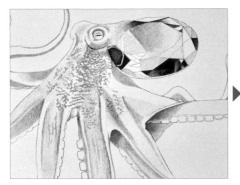 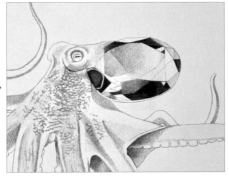

著色區塊的範圍！

左圖

右圖

1 以寶石為中心塗上**黑色（199）**，寶石的外框則塗上**焦紅色（193）**。黑色部分用力塗色，其他部分則輕輕塗色。

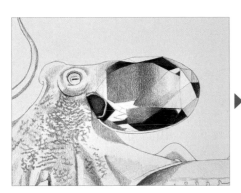 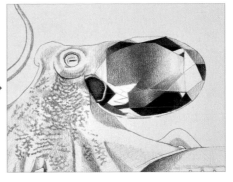

著色區塊的範圍！

左圖

右圖

2 在寶石的中心輕輕塗上**印度紅色（192）**，添加色彩。接著在寶石的中心輕輕塗上**暖灰色 V（274）**，添加色調。

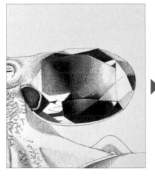 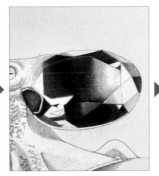 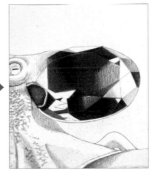

著色區塊的範圍！

左圖

中間

右圖

3 寶石的中心用**佩恩灰色（181）**和**中鎘紅色（217）**，從正中央往外側塗色。深色部分用力塗色，顏色交界輕輕塗色。邊緣部分則塗上**紅陶色（186）**。

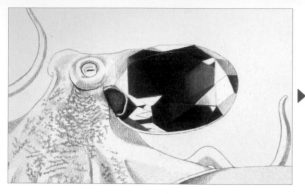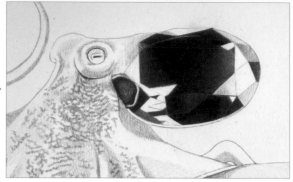

4 在**步驟** 3 塗有 **186 號**顏色的部分，在其上用力重疊塗上**冷灰色III**（232）。

著色區塊的範圍！

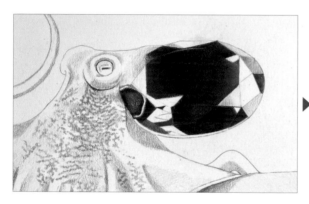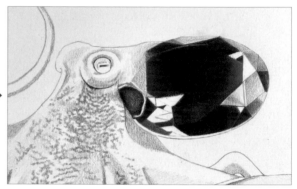

5 在寶石切割面的部分輕輕塗上**紫色**（138）。接著再用力塗上**冷灰色IV**（233）。

著色區塊的範圍！

左圖　右圖

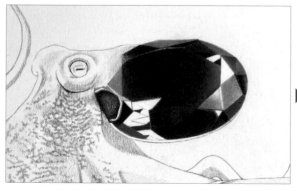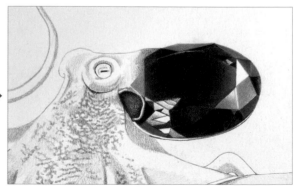

6 在**步驟** 5 塗色的部分添加色調。在寶石切割面的部分用力塗上**冷灰色III**（232）。接著在寶石色彩鮮明的部分輕輕塗上**深猩紅色**（219），並在局部用力塗色。

著色區塊的範圍！

左圖　右圖

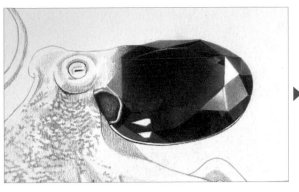 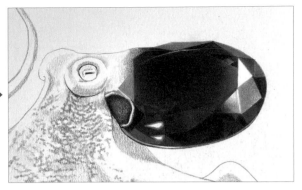

7 在**步驟 6** 塗有 **219 號**顏色的部分添加色調。用力塗上**中鎘紅色**（**217**）後，在未塗上 **219 號**和 **217 號**的部分用力塗上**深鎘橙色**（**115**）。

著色區塊的範圍！

左圖　右圖

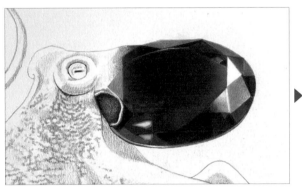 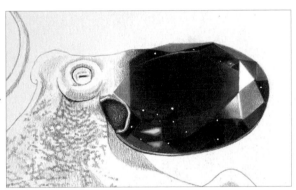

8 只在寶石周圍和發光部分的外側，用力塗上**鎘橙色**（**111**）。在發光部分的正中央用力塗上**淺鎘黃色**（**105**）後，用白色原子筆描繪高光的部分。

著色區塊的範圍！

著色區塊的範圍！

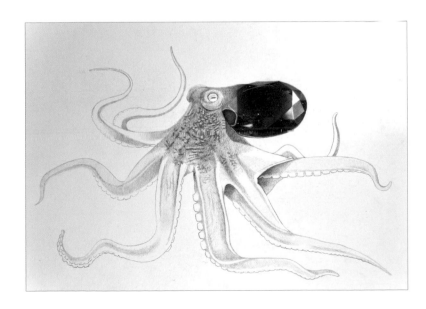

9 從寶石的部分到觸手之前的範圍，輕輕塗上**卡普特紅色**（**169**）當成底色。

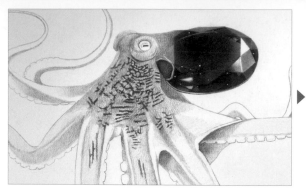
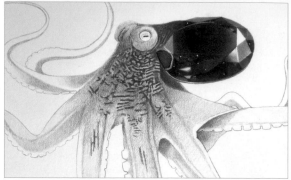

10 在紋路部分用力塗上**深棕褐色**（175）加以強調。接著在紋路發光以外的部分，用力塗上**灰褐色**（179），並且在發光部分輕輕塗上**象牙白色**（103）。

著色區塊的範圍！

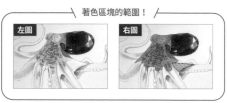
左圖　右圖

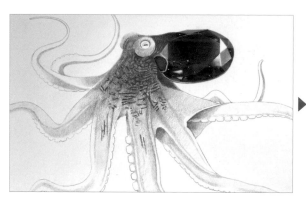
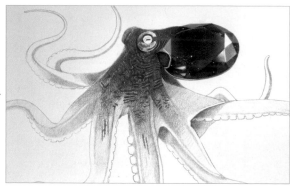

11 從寶石部分到觸手之前的範圍，輕輕塗上**大地綠色**（172）。在同一區塊輕輕重疊塗上**焦棕色**（280）。

著色區塊的範圍！

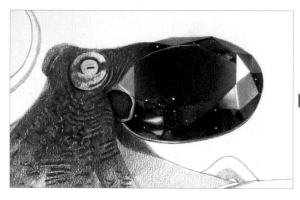
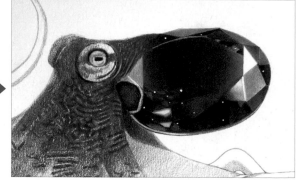

12 在黑眼珠以外的眼睛部分，輕輕塗上**暗那不勒斯赭色**（184）。在眼睛內用力塗上**棕赭色**（182），營造深邃色調。

著色區塊的範圍！

左圖　右圖

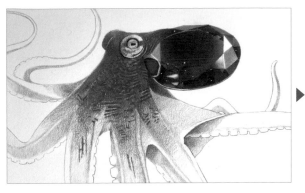 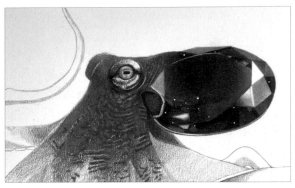

13 在和**步驟** 11 相同的部分,用力重疊塗上**紅堊色**（188）。眼睛周圍的陰影則輕輕塗上**黑色**（199）。

著色區塊的範圍!

左圖　右圖

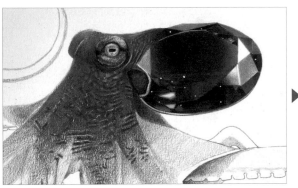 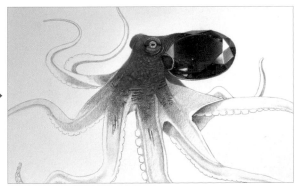

14 在**步驟** 13 添加陰影的部分,輕輕重疊塗上**紅堊色**（188）。接著再以**步驟** 11 的部分為中心,用力塗上**象牙白色**（103）,添加高光。

著色區塊的範圍!

左圖　右圖

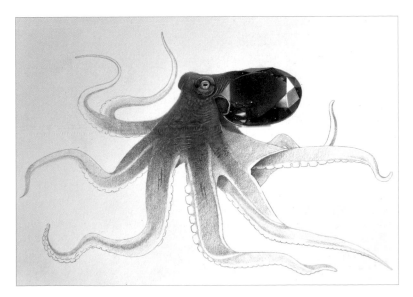

著色區塊的範圍!

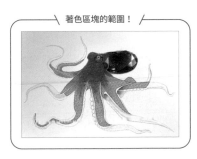

15 輕輕塗上**牛軋糖棕**（178）,顏色越往觸手末端變得越淡。

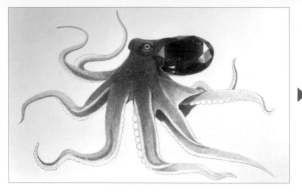
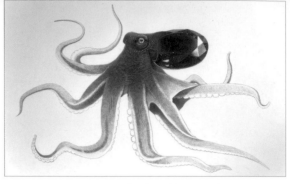

16 在往觸手末端的部分，都輕輕塗上**暖灰色III**（272）。接著用**暖灰色V**（274）加深陰影的濃淡色調。

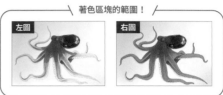
著色區塊的範圍！
左圖　右圖

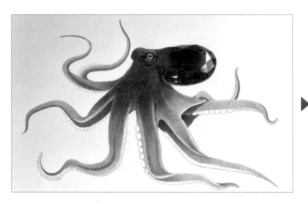
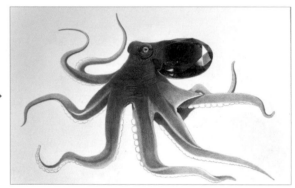

17 在所有的觸手都輕輕塗上**暖灰色II**（271）當成底色。接著在其上輕輕塗上**紅堊色**（188）。

著色區塊的範圍！
左圖　右圖

著色區塊的範圍！

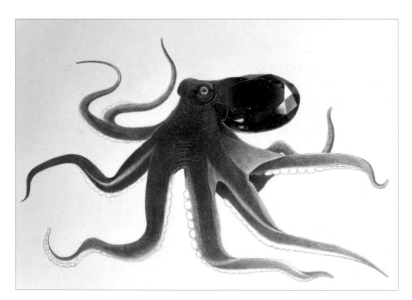

18 如同**步驟17**，輕輕重疊塗上**焦赭色**（283）。

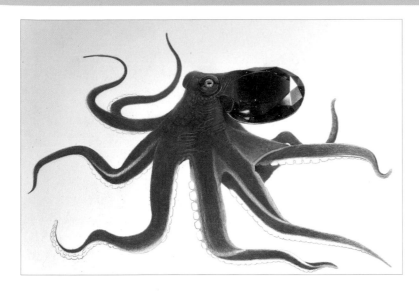

著色區塊的範圍！

19 在整隻章魚用力塗上**紅陶色**（186）。

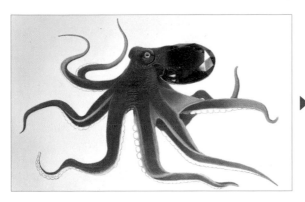 ▶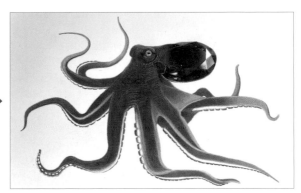

20 接續**步驟** 19，在整隻章魚用力塗上**焦赭石色**（187）。在觸手末端等處用力塗上**暖灰色 II**（271）。

著色區塊的範圍！

著色區塊的範圍！

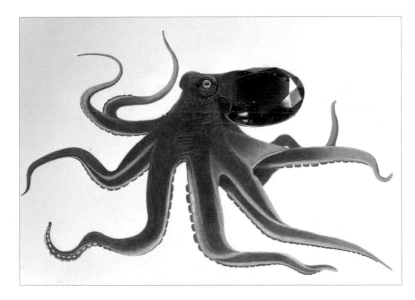

21 在吸盤和紋路圖案輕輕塗上**印度紅色**（192）。如描繪紋路圖案般塗色會顯得更加漂亮。

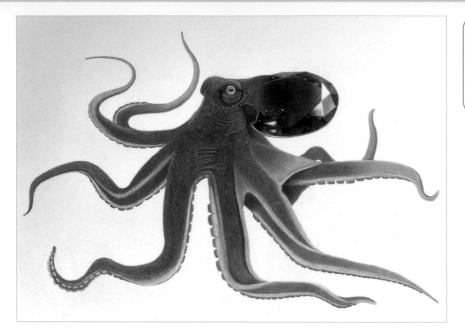

著色區塊的範圍！

22 在吸盤的部分用力塗上**暖灰色 II（271）**，並且暈開。

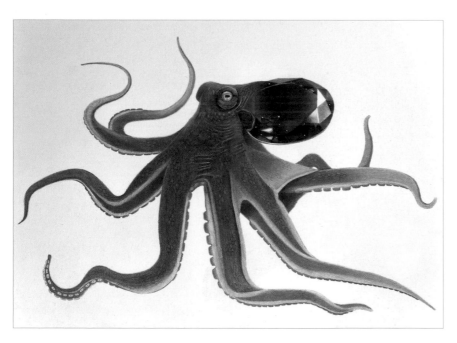

著色區塊的範圍！

23 在陰影等部分用力塗上**焦棕色（280）**，讓顏色更清晰鮮明即完成。

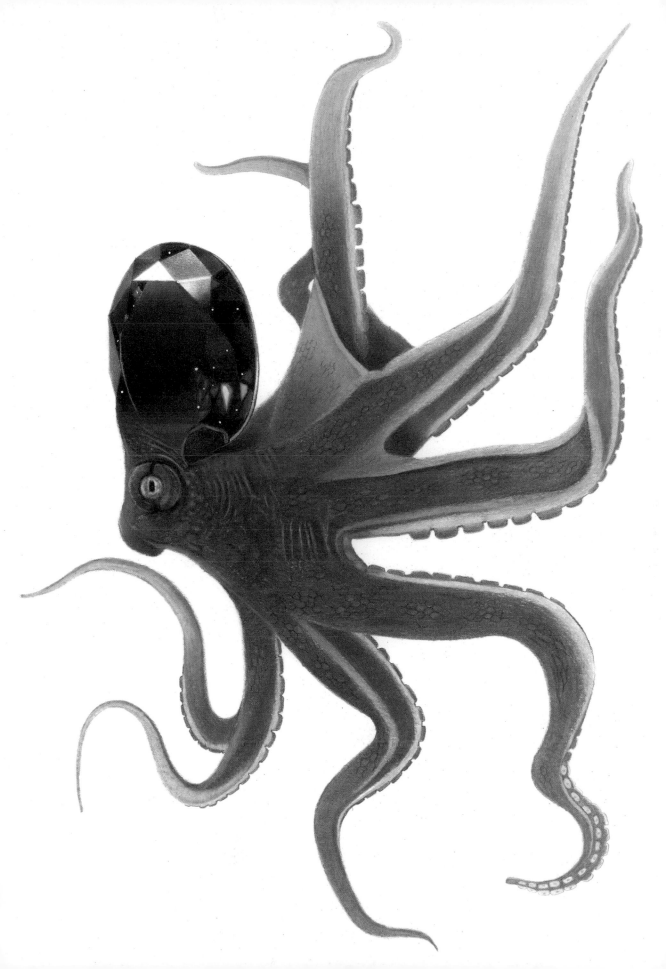

白獅 × 紫水晶

顏色搭配

■ 暖灰色Ⅴ（274）	■ 冷灰色Ⅱ（231）	■ 錳紫色（160）
■ 淺紅紫色（135）	□ 白色（101）	■ 卡普特紫色（263）
■ 黑色（199）	■ 中膚色（131）	■ 暖灰色Ⅲ（272）
■ 淺酞菁綠（162）	■ 威尼斯紅（190）	■ 暖灰色Ⅵ（275）
■ 大地綠色（172）	■ 肉桂色（189）	■ 暖灰色Ⅱ（271）
■ 淺鈷青綠色（154）	■ 原棕色（180）	
■ 棕赭色（182）	■ 藕合色（249）	

用色的重點

● 塗色的順序為「眼睛→鼻子→臉→紫水晶」。

● 眼睛的立體感和光澤表現

● 紫水晶的立體感、深邃色調和俐落輪廓。

底稿

描繪出獅子頭部的大略輪廓，將鬃毛部分描繪成紫水晶的石塊形狀，並且描繪出大概的寶石細節。

這件作品結合了特色為有帥氣鬃毛的白獅，以及 2 月的誕生石紫水晶。
作品最大的看點就是以寶石表現獅子的鬃毛。

色鉛筆：Faber-Castell Polychromos 輝柏藝術家級　畫紙：muse Do art paper

底色

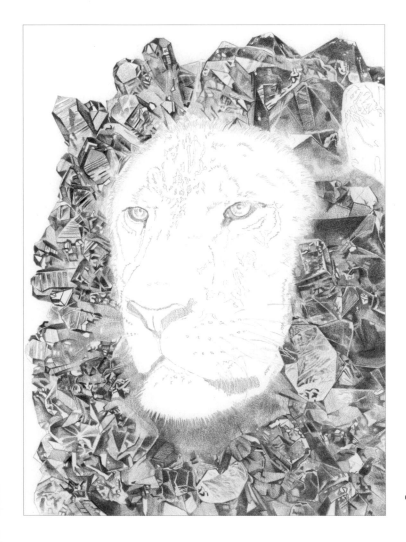

1 只用**暖灰色 V（274）**描繪出立體感。
輕輕塗在高光以外的部分。

著色

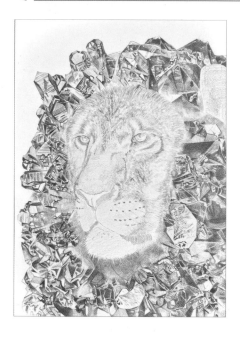

著色區塊的範圍！

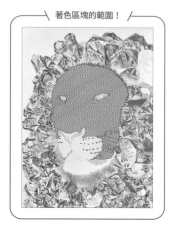

POINT

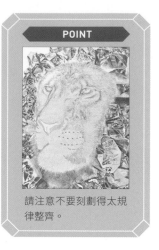

請注意不要刻劃得太規律整齊。

2 如在整張臉描繪出一根一根獅毛般，用**淺紅紫色（135）**塗色，並且用鐵筆刻劃出鬍鬚、鼻子的高光處和臉部的獅毛。

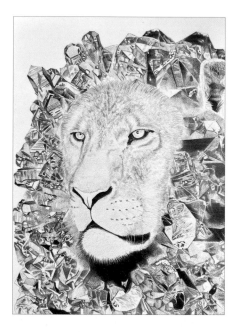

著色區塊的範圍！

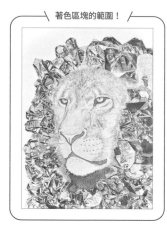

3 眼睛的周圍、鼻子、嘴巴和耳朵等臉部五官和部分的紫水晶，用**黑色（199）**用力塗色，提升對比色調。

 ▶ ▶

4 眼睛的塗色。先用**淺酞菁綠（162）**輕輕塗在高光處和眼睛周圍以外的部分。接著輕輕重疊塗上**大地綠色（172）**，讓眼睛呈現立體感。再輕輕塗上**淺鈷青綠色（154）**，加強眼睛的立體輪廓。

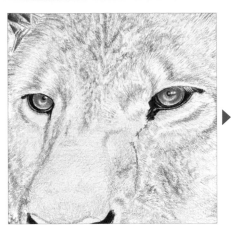 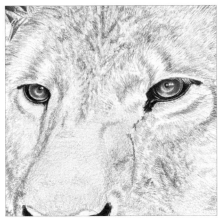

著色區塊的範圍！

5 在眼睛上方的部分用**棕赭色**（182）描繪出漸層色調。著色方式為輕輕塗色後，再用力塗色。在漸層塗色上用力塗上**暖灰色 V**（274）加深色調。

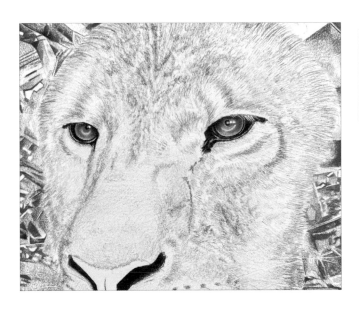

著色區塊的範圍！

6 在高光以外的部分都用力塗上**冷灰色 II**（231），融合整體色調。

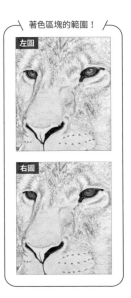
著色區塊的範圍！
左圖
右圖

7 用**暖灰色 V**（274）描繪出眼睛內的圖案。眼睛高光的部分，則用力塗上**白色**（101）。

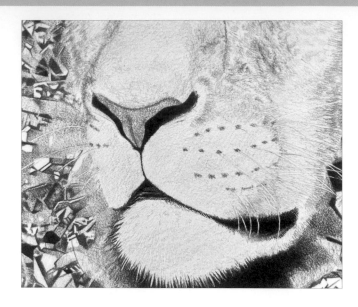

著色區塊的範圍！

8 鼻子的塗色。輕輕塗上**中膚色（131）**當成底色。

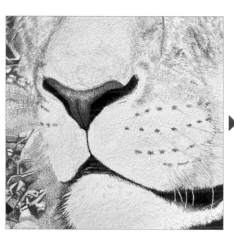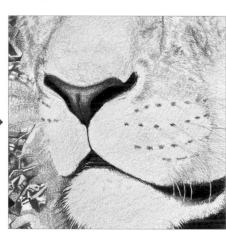

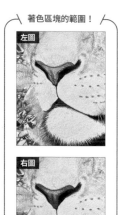

著色區塊的範圍！

左圖

右圖

9 保留高光的部分不塗色，在其周圍和下方的區塊輕輕塗上**暖灰色Ⅴ（274）**。接著在相同區塊輕輕重疊塗上**威尼斯紅（190）**。

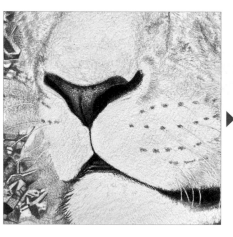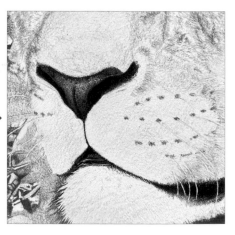

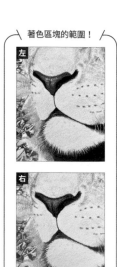

著色區塊的範圍！

左

右

10 保留高光的部分不塗色，用**黑色（199）**輕輕塗色描繪出鼻子的圖案。接著輕輕塗上**肉桂色（189）**，稍微縮小高光的區塊。

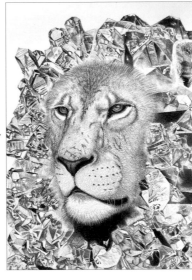

著色區塊的範圍！

11 臉部的塗色。為了表現臉部的陰影，用**暖灰色 V（274）**如描繪出一根根獅毛般塗色。接著在相同位置，重疊塗上**原棕色（180）**。

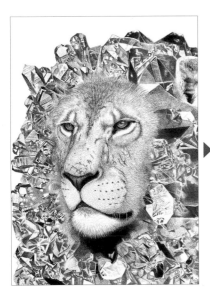

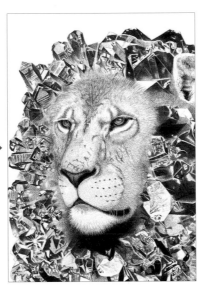

著色區塊的範圍！

左圖　　右圖

12 紫水晶的塗色。以底色部分為中心，在高光以外的部分整體塗上**淺紅紫色（135）**。接著再以底色部分為中心，輕輕塗上**藕合色（249）**。

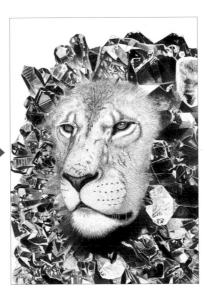

著色區塊的範圍！

左圖　　右圖

13 在**步驟 12** 的部分輕輕塗上**錳紫色（160）**。接著再輕輕重疊塗上**卡普特紫色（263）**。

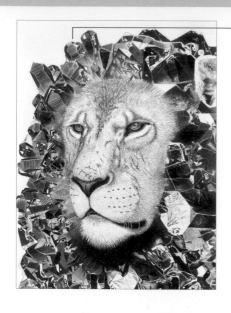

漸漸縮小
高光的部分。

著色區塊的範圍！

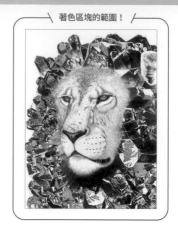

14 為了表現晶瑩剔透的樣子，在寶石切割面的各處用力塗上**暖灰色Ⅲ**（272）。

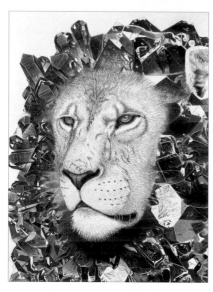

著色區塊的範圍！

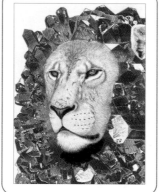

15 依照**步驟 14** 的過程，用同一顏色再次用力塗色提升密度後，最後用力塗上**白色**（101），添加高光。

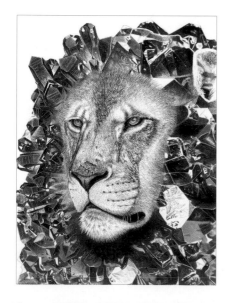

著色區塊的範圍！

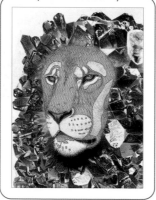

16 接著用**暖灰色Ⅵ**（275）用力塗色，描繪出鼻子周圍、臉頰周圍和額頭周圍的獅毛細節，營造出毛茸茸的樣子。下巴周圍最好描繪出毛刺刺的樣子。

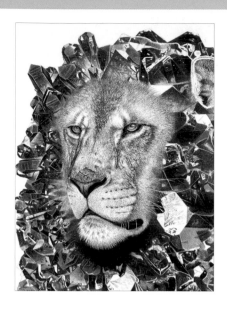

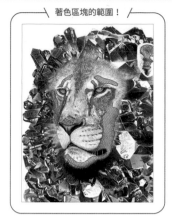

著色區塊的範圍！

17 在高光部分以外的臉部和耳朵輕輕塗上**棕赭色**（182），營造立體感。

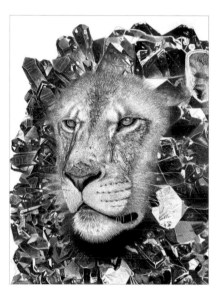

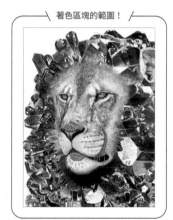

著色區塊的範圍！

18 為了強調獅子的鬍鬚墊（長出鬍子的隆起部分），在形成陰影的部分輕輕塗上**大地綠色**（172）。

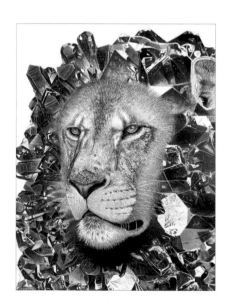

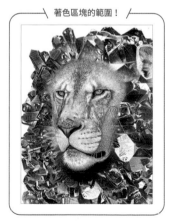

著色區塊的範圍！

19 為了進一步強調**步驟 18** 塗色的鬍鬚墊，在形成陰影的部分，如暈開般用力塗上**暖灰色 II**（271）。

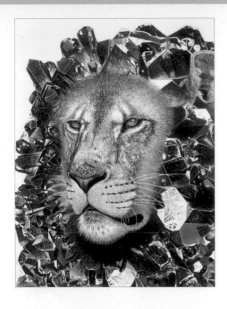

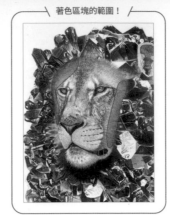

著色區塊的範圍！

20 在耳朵內側和臉部周圍塗上**中膚色**（131）。

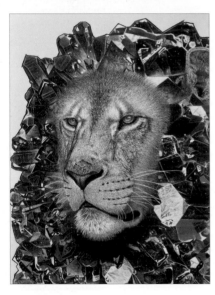

著色區塊的範圍！

21 用「施德樓 Mars Lumograph black」鉛筆描繪紫水晶的輪廓線邊緣，也可以用尺描繪。

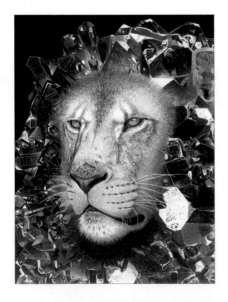

22 若要將背景描繪成黑色，使用「施德樓 Mars Lumograph black」鉛筆往同一方向用力塗色。

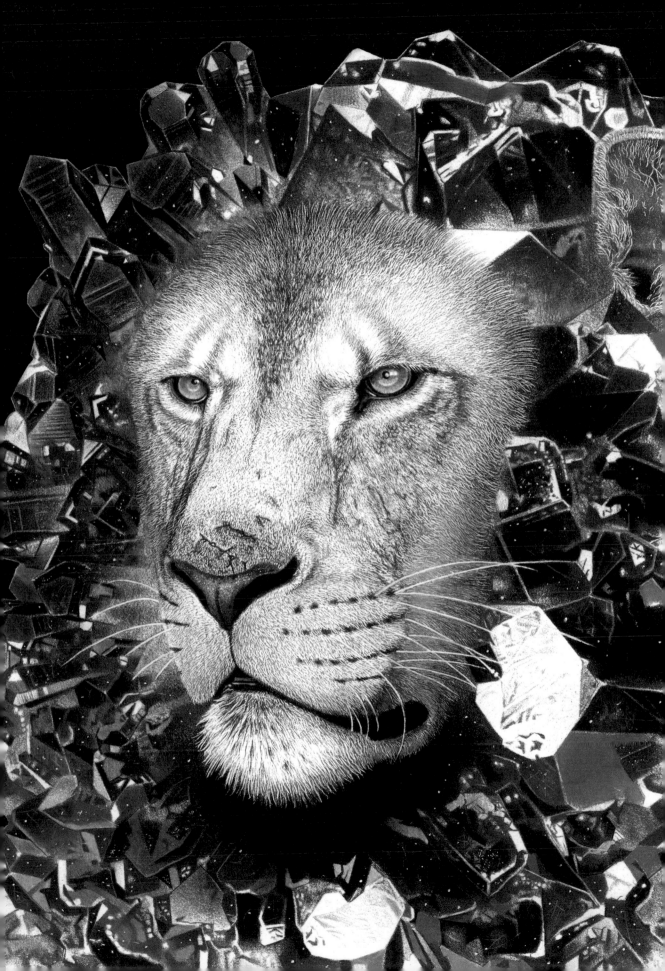

鬥魚 ✕ 海藍寶石

顏色搭配

- ■ 暖灰色 V（274）
- ▦ 天藍色（146）
- ▦ 淺鈷青綠色（154）
- ■ 普魯士藍色（246）
- ■ 日光藍微紅色（151）
- ▦ 鈷綠（156）
- ■ 黑色（199）

- ■ 酞菁藍色（110）
- ■ 暖灰色 IV（273）
- ▦ 冷灰色 III（232）
- ■ 綠金色（268）
- ■ 藍綠松石色（149）
- ■ 中酞菁藍色（152）
- ▦ 冷灰色 II（231）

用色的重點

- 塗色的順序為「魚鱗（身體）→尾鰭→魚眼→寶石」。
- 在每一片魚鱗添加對比色調，營造立體感。
- 用白色原子筆在高光處添加變化。

底稿 & 底色

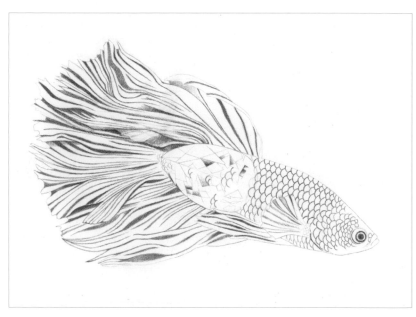

底稿要大概描繪出清晰的尾鰭等輪廓細節。用軟橡皮一邊擦去底稿一邊描繪魚鱗，用**暖灰色 V（274）**在尾鰭輕輕添加深淺色調。

這件作品結合了很受歡迎的觀賞用熱帶魚鬥魚，以及 3 月的誕生石海藍寶石。

作品的看點在於魚鱗和特色尾鰭的表現。

色鉛筆：Faber-Castell Polychromos 輝柏藝術家級　畫紙：muse Do art paper

著色

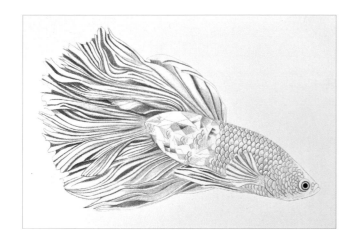

POINT

重點是塗色時要描繪出一片一片的魚鱗。

1 保留高光的部分不塗色，整體輕輕塗上**天藍色**（146）。

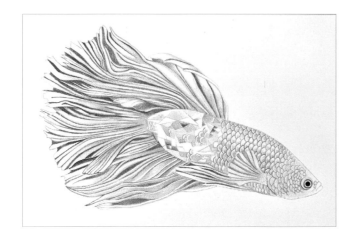

著色區塊的範圍！

2 在和步驟 1 相同的位置輕輕塗上**淺鈷青綠色**（154），提升彩度。

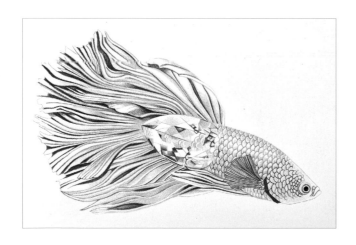

著色區塊的範圍！

3 在深色部分和陰影部分輕輕塗上**普魯士藍色**（246），營造立體感。

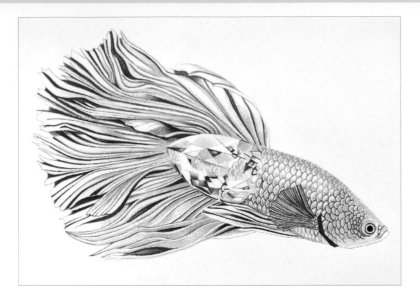

4 保留高光的部分和尾鰭不塗色，整體用力塗上**淺鈷青綠色（154）**。

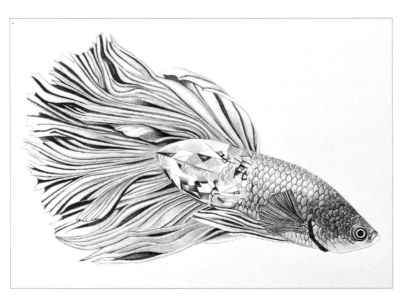

POINT

用力塗出小小的圓形，內側則輕輕塗色。

5 臉附近的魚鱗用**日光藍微紅色（151）** 畫出小小的圓形後，在內側塗色。

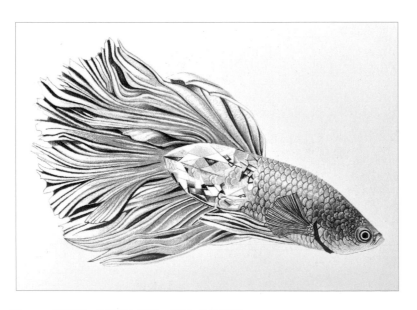

6 一邊縮小高光的範圍，一邊在整體用力塗上**鈷綠（156）**。高光周圍則輕輕塗色。

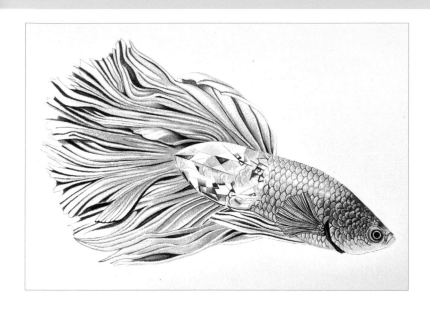

7 在眼睛以及尾鰭的陰影部分、魚鱗的圖案，用力地塗上**黑色**（199），營造立體感。

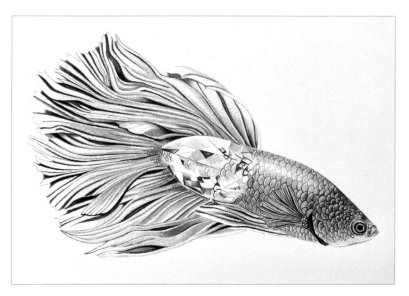

POINT

用較強的筆壓描繪魚鱗和尾鰭。

8 高光以外的部分，全都輕輕塗上**酞菁藍色**（110），在尾鰭和身體連接的部分描繪出圖案。用白色原子筆在魚鱗畫點。

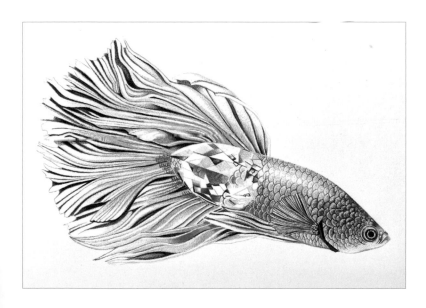

9 為了呈現出寶石晶瑩剔透的樣子，沿著寶石的切割面輕輕塗上**暖灰色Ⅳ**（273）。

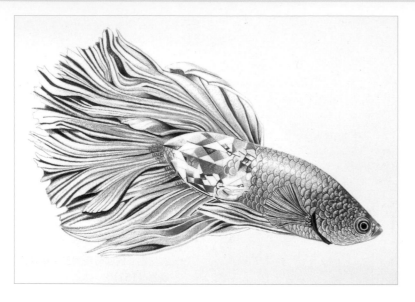

著色區塊的範圍！

10 在**步驟 9** 塗色的切割面部分、尚未塗色的切割面部分、臉部周圍下方的魚鱗，用力塗上**冷灰色III（232）**。

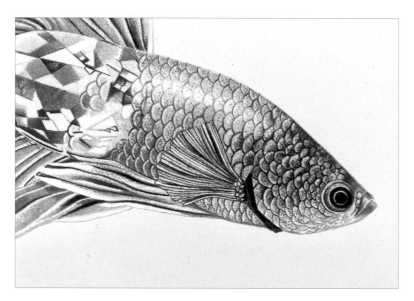

著色區塊的範圍！

11 保留白色高光的部分不塗色，並且在眼睛內側用力塗上**綠金色（268）**。

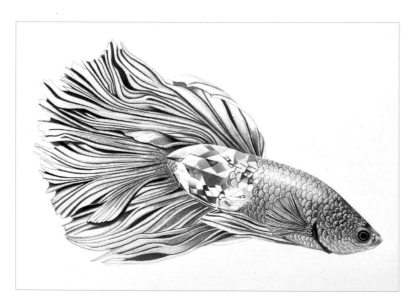

著色區塊的範圍！

12 尾鰭根部區塊以及魚鱗部分，輕輕塗上**藍綠松石色（149）**添加色調。

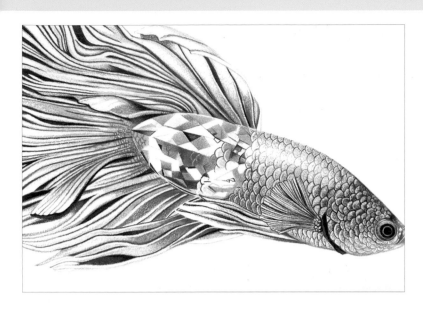

13 保留白色高光的部分不塗色，寶石切割面的部分用力塗上**中酞菁藍色（152）**。

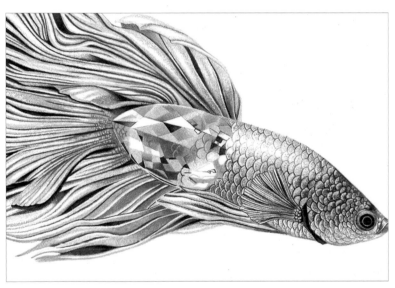

14 寶石切割面全部都塗上**冷灰色 II（231）**，並且在所有寶石的中心部分用力塗色，營造透明感。

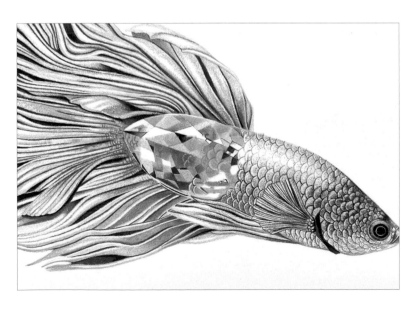

15 腹鰭、身體和寶石化為一體的魚鱗部分，用力塗上**中酞菁藍色（152）**。

鬥魚 × 海藍寶石

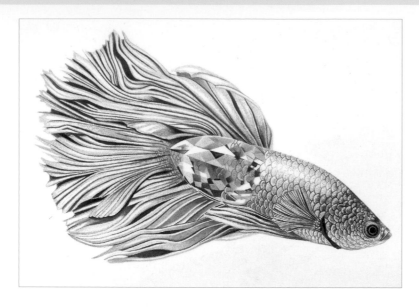

＼ 著色區塊的範圍！／

16 一邊用**普魯士藍色（246）**在寶石內側、魚鱗、尾鰭營造出對比色調，一邊在腹鰭根部用力塗色。

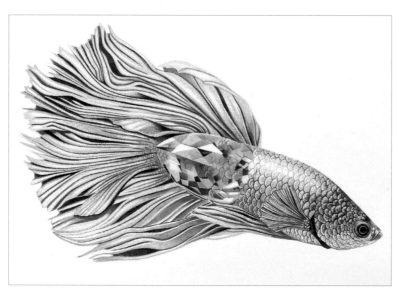

＼ 著色區塊的範圍！／

17 在高光處未塗色的寶石部分、胸鰭、尾鰭，全都輕輕塗上**淺鈷青綠色（154）**。

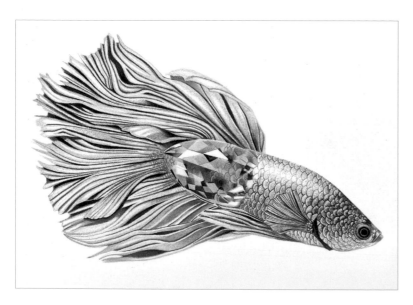

＼ 著色區塊的範圍！／

18 以寶石的切割部分為中心，用力地塗上**暖灰色 V（274）**添加色調，營造對比。

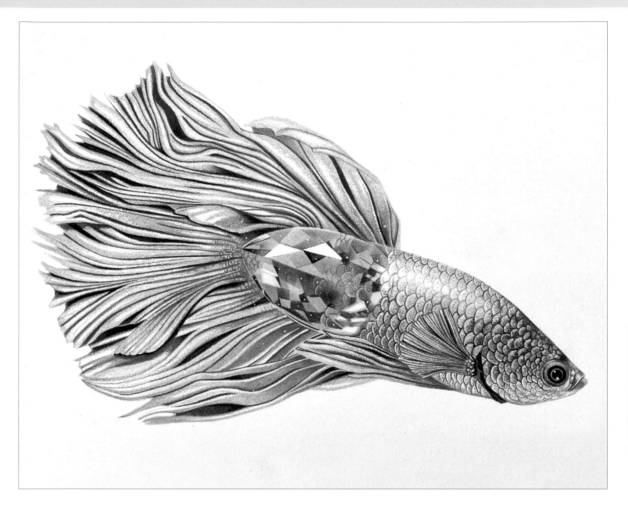

19 用白色原子筆描繪出眼睛和寶石部分的高光。

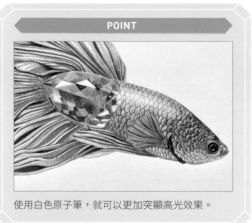

使用白色原子筆,就可以更加突顯高光效果。

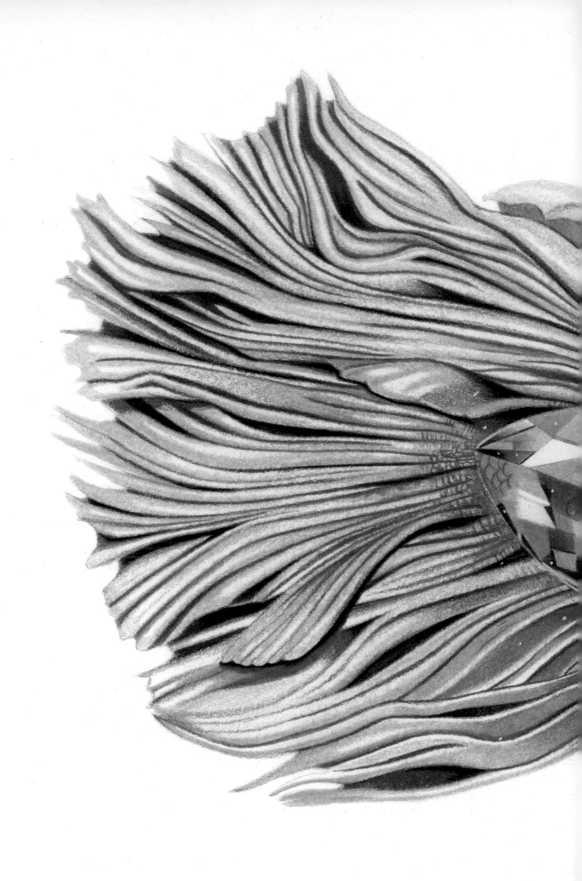

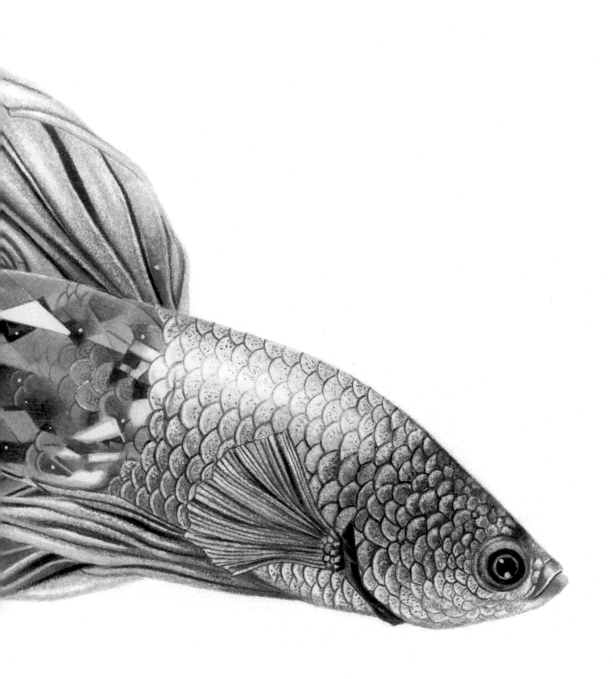

刺蝟 × 茶晶

✏️ 顏色搭配

- ▬ 暖灰色IV（273）
- ▬ 大地綠色（172）
- ▬ 胡桃棕色（177）
- ▬ 原棕色（180）
- ▬ 暖灰色III（272）
- ▬ 黑色（199）
- ▬ 肉桂色（189）
- ▬ 日光綠松石（155）

- ▬ 牛軋糖棕（178）
- ▬ 綠金色（268）
- ▬ 冷灰色III（232）
- ▬ 暖灰色II（271）
- ▬ 暖灰色VI（275）
- ▬ 冷灰色 I（230）
- ▬ 天藍色（146）

用色的重點

- 塗色的順序為「全身的陰影→腹部→臉部周圍→身體→眼睛→水晶」。
- 使用大量的灰色系，營造立體感。
- 茶晶（原石）質感、亮度、立體感和硬度的表現。

底稿

同時清楚描繪出刺蝟的輪廓線和
各個部位的細節。茶晶也要描繪
出俐落分明的輪廓線。

這件作品結合了刺毛如針般立起而為人熟知的刺蝟，以及 4 月的誕生石茶晶。

請感受可愛臉龐和堅硬茶晶形成的反差美學。

色鉛筆：Faber-Castell Polychromos 輝柏藝術家級　畫紙：muse Do art paper

底色

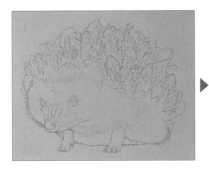 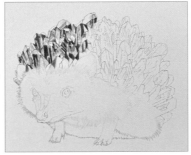 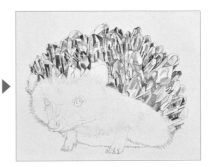

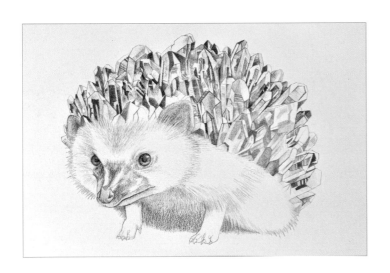

1 先用鐵筆刻劃出臉部周圍的毛流。接著只使用**暖灰色 IV（273）**輕輕塗在高光以外的部分，營造出整體的立體感。

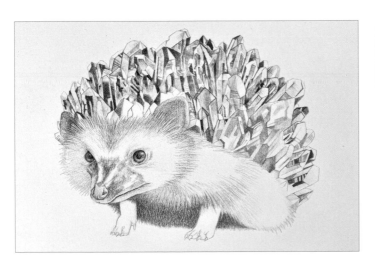

著色區塊的範圍！

2 在形成陰影的腹部、臉部周圍的深色部分，輕輕塗上**大地綠色（172）**，接著用鐵筆刻劃出所有的毛流。

55

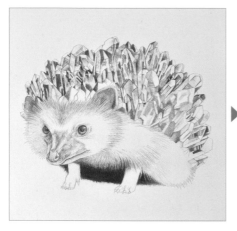 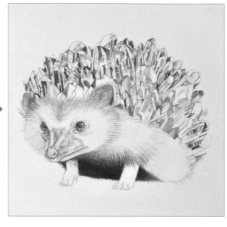

著色區塊的範圍！

左圖

右圖

3 在腹部和畫面右側的耳朵，用力塗上**胡桃棕色（177）**。在陰影交界處輕輕塗上**原棕色（180）**，表現漸層色調。

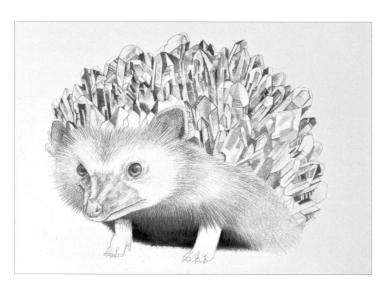

著色區塊的範圍！

4 用**暖灰色Ⅲ（272）**用力塗色，仔細描繪出形成陰影的腹部毛流細節，未形成陰影的部分也輕輕塗色。

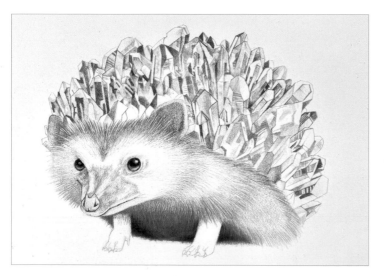

著色區塊的範圍！

5 在眼睛和身體與茶晶的交界，用力塗上**黑色（199）**，臉部則輕輕塗色。

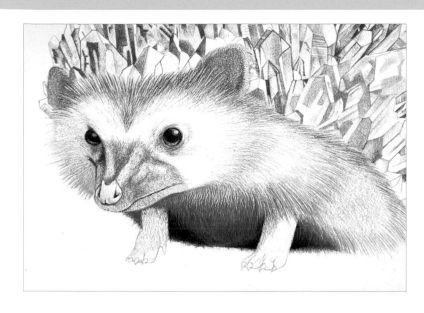

著色區塊的範圍！

6 毛較稀疏的鼻子周圍以及手部肌肉的底色，輕輕地塗上**肉桂色**（189）。

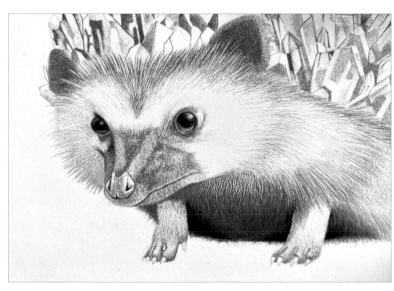

著色區塊的範圍！

7 在**步驟 6** 的部分輕輕重疊塗上**日光綠松石**（155）。

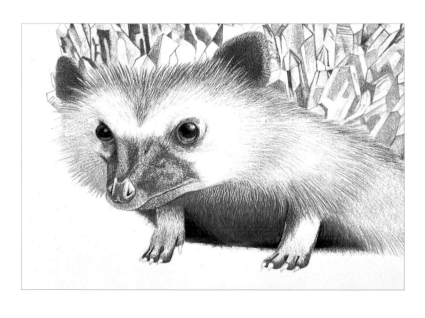

著色區塊的範圍！

8 在**步驟 7** 的部分輕輕重疊塗上**牛軋糖棕**（178）。

刺蝟 × 茶晶

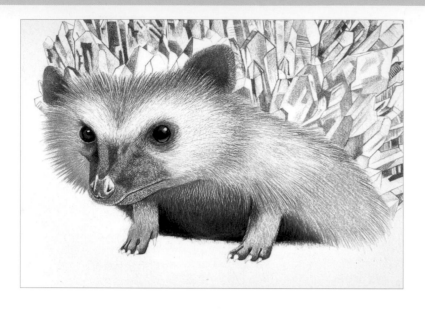

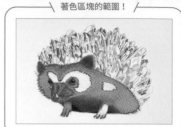

著色區塊的範圍！

9 　未受光線照射的毛流，全部用**暖灰色III（272）**輕輕塗色。

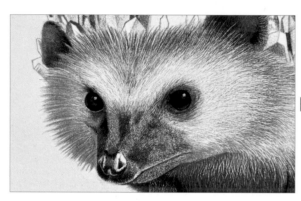 ▶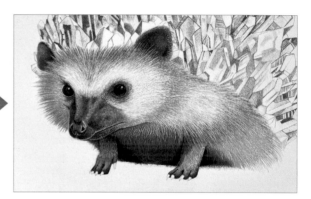

10 　眼睛的塗色。先在眼睛下方的部分輕輕塗上**綠金色（268）**，描繪出倒影的樣子。接著在未受光線照射的毛流，用力塗上**暖灰色III（272）**。

著色區塊的範圍！

左圖　右圖

著色區塊的範圍！

11 　茶晶的塗色。要描繪出透明感，並且在形成陰影的部分用力塗上**胡桃棕色（177）**。

POINT

描繪原石或寶石時，若將畫面區分成 4 個區塊，要留意在著色時依照以下比例來描繪，形成對比的黑色占〔1〕，表現寶石透明感的淡色占〔2〕，高光用的白色占〔0.5〕，光亮的部分占〔0.5〕。

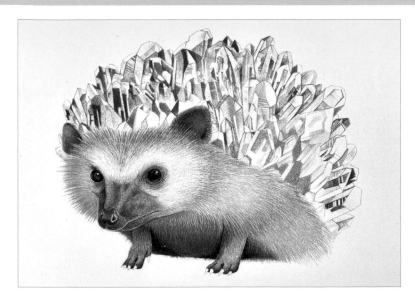

著色區塊的範圍！

12 輕輕塗上**大地綠色**（172），漸漸縮小高光的部分。

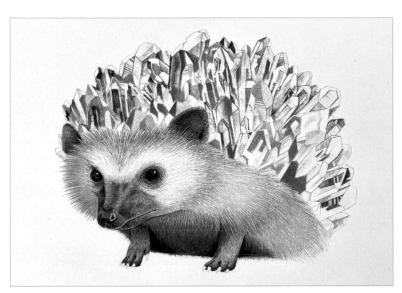

著色區塊的範圍！

13 以**步驟** 12 塗色的部分為中心，用力塗上**冷灰色III**（232）。

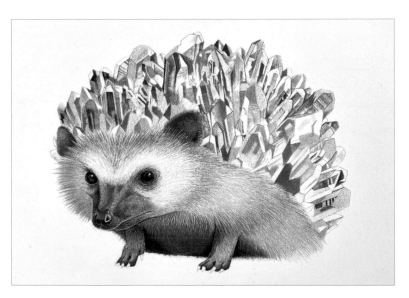

著色區塊的範圍！

14 用力塗上**暖灰色II**（271），漸漸縮小高光的部分。

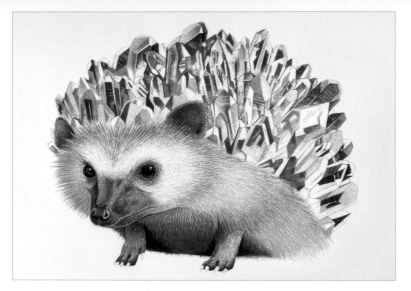

著色區塊的範圍！

15 以靠近外側的茶晶為中心，用力塗上**暖灰色VI（275）**，並在內側輕輕塗色，營造出對比色調，表現透明感。

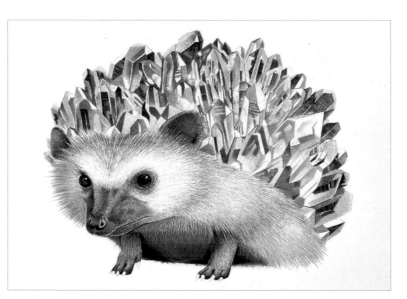

著色區塊的範圍！

16 用力塗上**冷灰色 I（230）**，漸漸縮小高光的部分。

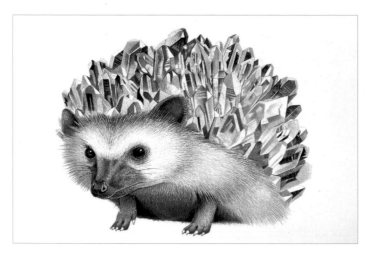

著色區塊的範圍！

17 用**黑色（199）**描繪鬍鬚，並且在身體和茶晶的交界輕輕添加顏色。

POINT

塗色描繪出鬍鬚。

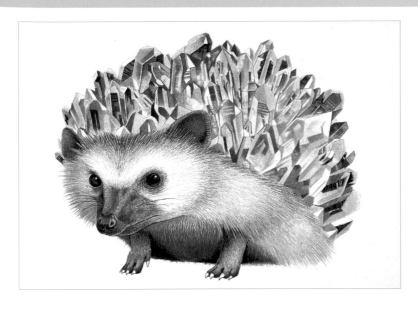

18 在各處輕輕塗上**天藍色**（146），描繪出茶晶光線反射的部分。

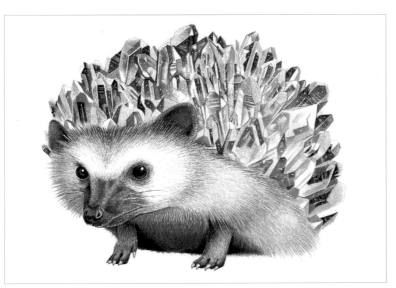

19 用白色原子筆如畫點般描繪出高光的部分。

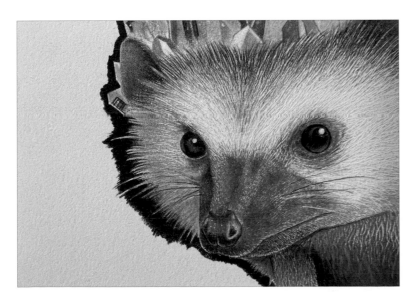

20 為了框出刺蝟的輪廓線，用「施德樓 Mars Lumograph black」鉛筆用力塗色，畫出邊框。

刺蝟 × 茶晶

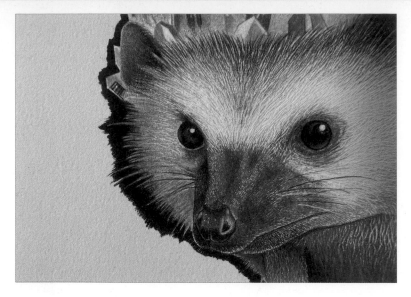

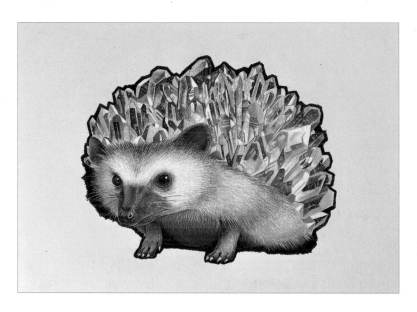

用力塗色,描繪出交界的毛流,藉此營造出有前後差異的空間。

21 用鐵筆畫出**步驟 20** 的輪廓邊框和刺蝟輪廓邊界的毛流,並且用力塗上**暖灰色III(272)**。

22 以「施德樓 Mars Lumograph black」鉛筆用力塗色時不要畫超過邊界,並且將刺蝟完整框住。

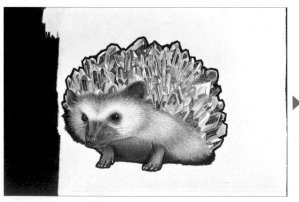 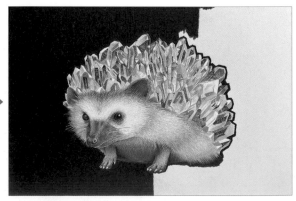

23 盡量用相同的力道,用「施德樓 Mars Lumograph black」鉛筆往縱向用力塗色。最後再用衛生紙擦拭暈開。

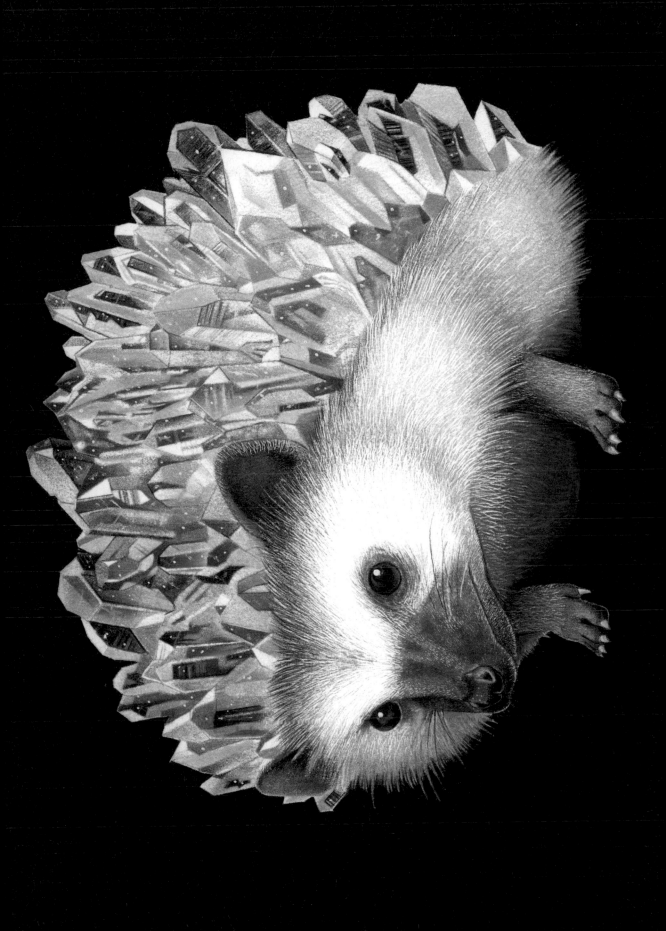

變色龍 × 祖母綠

顏色搭配

- ■ 暖灰色 V （274）
- ■ 黑色 （199）
- ■ 氧化鉻綠紅色 （276）
- ■ 氧化鉻綠色 （278）
- ■ 淺酞菁綠 （162）
- ■ 暖灰色 III （272）
- ■ 暖灰色 IV （273）
- □ 白色 （101）
- ■ 永久綠橄欖色 （167）

- ■ 葉綠色 （112）
- ■ 酞菁綠 （161）
- ■ 鎘黃檸檬色 （205）
- ■ 淺綠色 （171）
- ■ 橄欖綠黃色 （173）
- ■ 牛軋糖棕 （178）
- ■ 冷灰色 I （230）
- ■ 暗那不勒斯赭色 （184）

用色的重點

- 塗色的順序為「原石和寶石→臉和臉的周圍→身體→尖刺→眼睛」。
- 將原石和寶石視為不同物質，留意光芒亮度和立體感的區別表現。
- 鱗片的立體感和綠色系色彩的層次。

底稿 & 底色

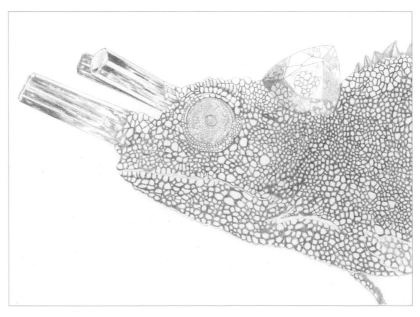

描繪出包括鱗片等所有部位的大概細節，用**暖灰色 V （274）**輕輕塗上底色，描繪出深淺不一的色調。

這件作品結合了身體表面會變色又有長舌頭而大受歡迎的變色龍，以及 5 月的誕生石祖母綠。
作品看點在於爬蟲類獨特的鱗片，並且區別出祖母綠原石和經過切割的寶石描繪。

色鉛筆：Faber-Castell Polychromos 輝柏藝術家級　畫紙：muse Do art paper

著色

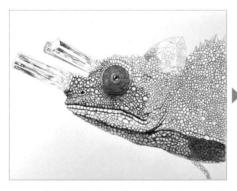 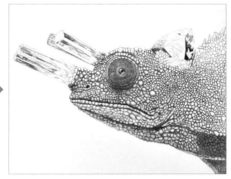

著色區塊的範圍！

1 在整體的陰影部分，用**暖灰色V（274）**輕輕描繪出底色，接著再輕輕塗上**黑色（199）**，加強立體感。

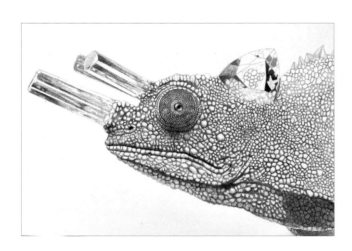

著色區塊的範圍！

2 以祖母綠和原石的底色部分為中心，輕輕塗上**氧化鉻綠紅色（276）**。

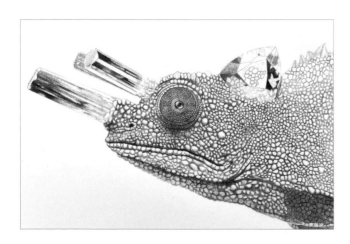

著色區塊的範圍！

3 在原石的上側部分用力塗上**黑色（199）**，寶石以「著色區塊的範圍！」框住的部分也要塗色。

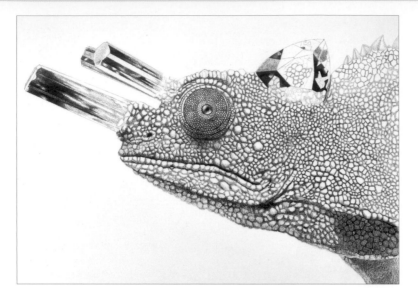

著色區塊的範圍！

4 以**步驟 3**塗色部分為中心，大範圍地用力塗上**氧化鉻綠色 (278)**。

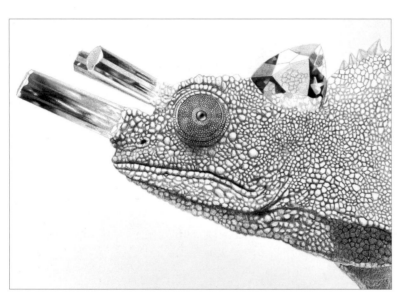

著色區塊的範圍！

5 以**步驟 4**塗色的部分為中心，在原石大範圍地輕輕塗上**淺酞菁綠 (162)**。寶石以「**著色區塊的範圍！**」框住的部分一樣也要輕輕塗色。

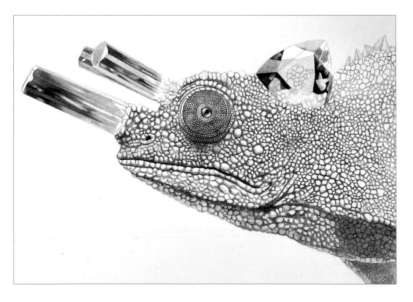

著色區塊的範圍！

6 如同暈開**步驟5**塗色部分一樣，在原石塗上**暖灰色III（272）**。寶石切割面的部分要用力塗色。

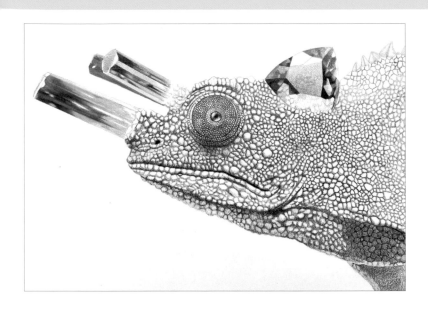

＼ 著色區塊的範圍！ ／

7 內側的原石輕輕塗上**暖灰色Ⅳ**
（273）。寶石的切割面部分也要
輕輕塗色。

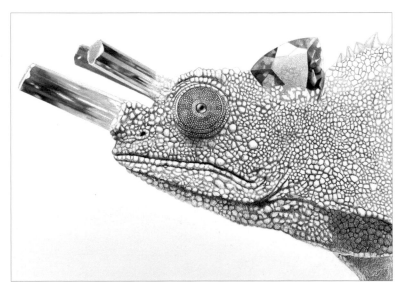

＼ 著色區塊的範圍！ ／

8 在寶石以「著色區塊的範圍！」
框住的部分，輕輕塗上**氧化鉻綠
紅色**（276）。

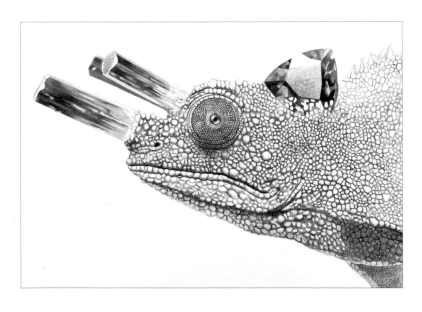

＼ 著色區塊的範圍！ ／

變色龍 × 祖母綠

9 在原石的各處和寶石以「著色區
塊的範圍！」框住的部分，都輕
輕塗上**氧化鉻綠色**（278）。

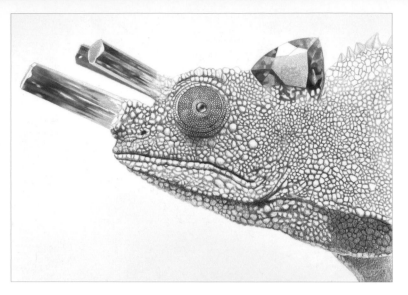

著色區塊的範圍！

10 在寶石透光的部分，用力塗上**淺綠色**（171）。

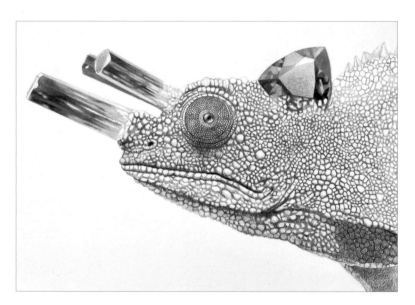

著色區塊的範圍！

11 在切割面的部分，用力塗上**暖灰色Ⅲ**（272）。

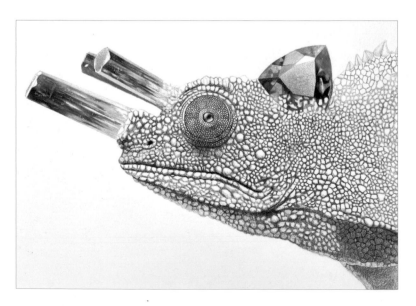

著色區塊的範圍！
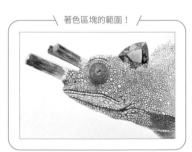

12 用力塗上**白色**（101），添加高光。

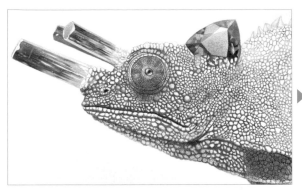 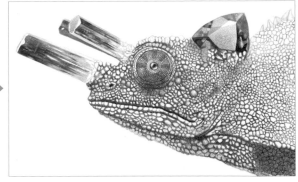

13 一邊暈開灰色的部分,一邊在「著色區塊的範圍!」的藍框部分,
輕輕塗上**葉綠色**(112)。接著像要暈開灰色部分一般,在「著色
區塊的範圍!」的藍框部分,輕輕塗上**酞菁綠**(161)。

著色區塊的範圍!

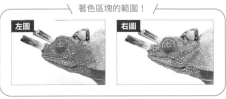

著色區塊的範圍!

14 在「著色區塊的範圍!」的藍
框部分,輕輕塗上**鎘黃檸檬色**
(205)。

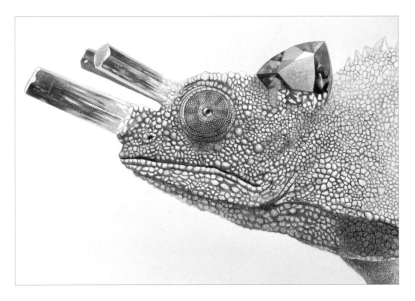

著色區塊的範圍!

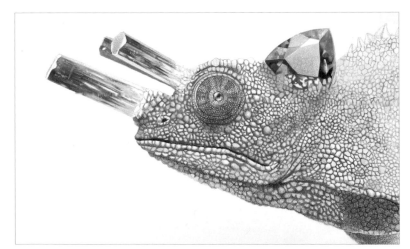

15 一邊暈開灰色部分,一邊在臉部各處輕輕塗上**淺綠色**(171),接著在各處
用力塗色。

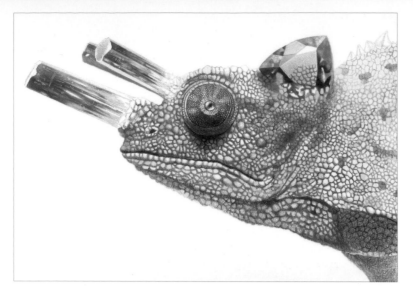

＼ 著色區塊的範圍！／

16 身體的圖案、陰影部分和寶石都輕輕塗上**橄欖綠黃色（173）**。

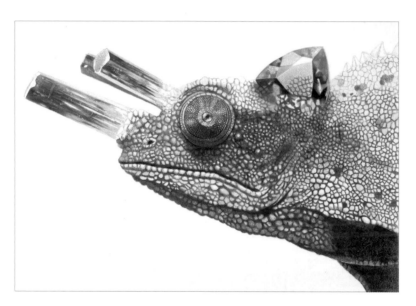

＼ 著色區塊的範圍！／

17 陰影部分全都輕輕塗上**牛軋糖棕（178）**。

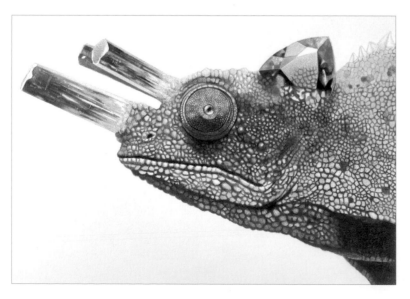

＼ 著色區塊的範圍！／

18 明亮部分全都輕輕塗上**淺酞菁綠（162）**。

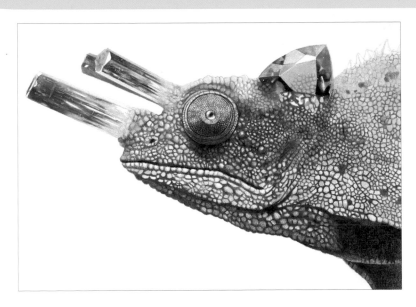

著色區塊的範圍！

19 高光的部分、原石融合的部分、寶石正中央的部分都用力塗上**冷灰色Ⅰ（230）**。

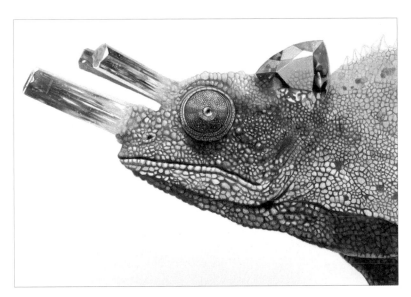

著色區塊的範圍！
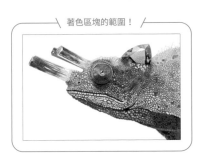

20 用**白色（101）**添加高光。這裡要用力塗色。

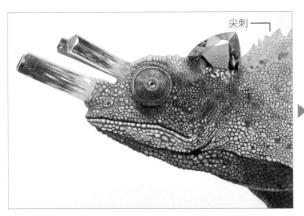

尖刺

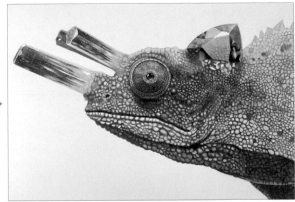

21 尖刺的部分輕輕塗上**暗那不勒斯赭色（184）**。眼睛用**黑色（199）**塗色即完成。

變色龍 × 祖母綠

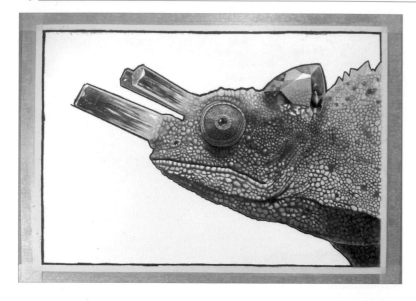

22 紙張邊緣全都用紙膠帶固定，先用「施德樓 Mars Lumograph black」鉛筆用力塗出完整的邊緣和變色龍的輪廓線。

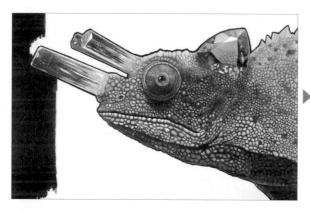 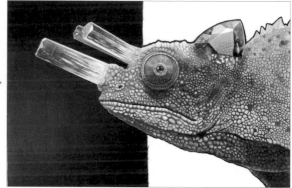

23 用「施德樓 Mars Lumograph black」鉛筆，從畫面左側固定由上往下地塗色。

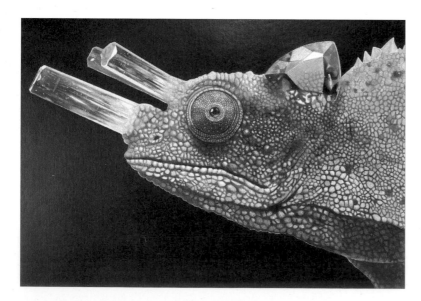

POINT

用衛生紙擦拭出自然的色調。

24 用衛生紙輕輕小幅度畫圓擦拭，使色調更為自然。

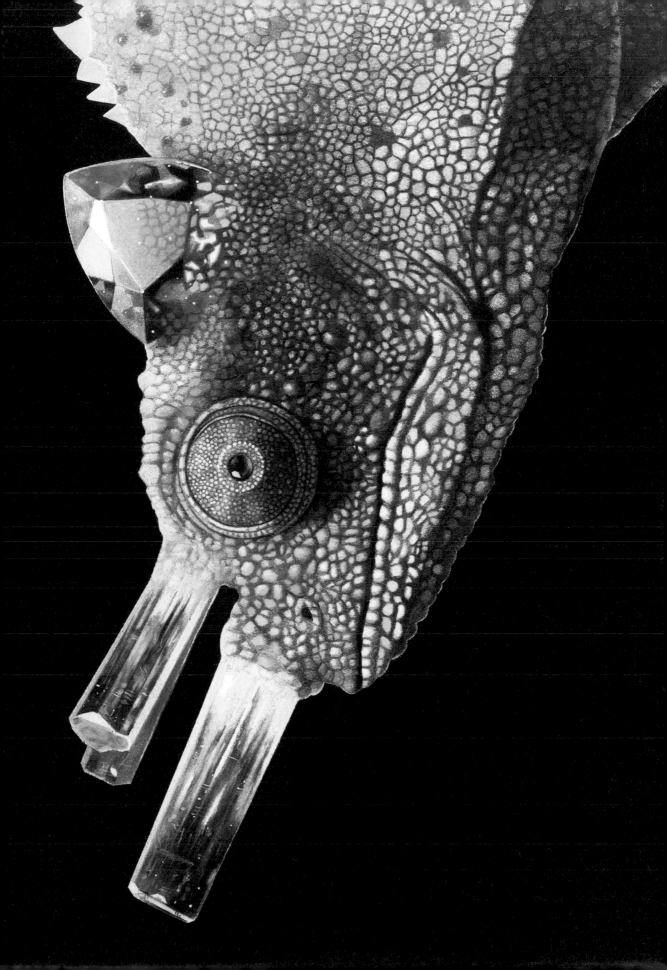

鈴蘭 × 珍珠

顏色搭配

- ■ 暖灰色 V（274）
- ■ 鉻綠色不透明（174）
- ■ 土綠黃色（168）
- ■ 草綠色（166）
- ■ 淺綠色（171）
- ■ 淺酞菁綠（162）
- □ 鎘黃檸檬色（205）

- ■ 天藍色（146）
- ■ 深紅色（134）
- ■ 棕赭色（182）
- ■ 暖灰色VI（275）
- □ 暖灰色 II（271）
- □ 白色（101）

用色的重點

- 塗色的順序為「整體的陰影→葉片和花莖→珍珠（花）」。
- 葉片和花莖重疊塗上綠色系和黃色系色調，營造出深邃色調。
- 珍珠（花）一邊保留高光區塊，一邊描繪出質感和光澤，最後再用白色突顯高光處。

底稿 & 底色

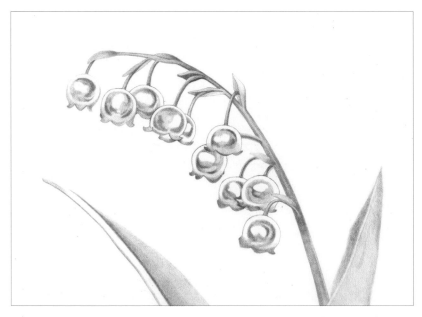

仔細描繪出鈴蘭整體的輪廓，尤其是花朵部分的輪廓線。陰影部分輕輕塗上**暖灰色 V（274）**當成底色。

這件作品結合了如鈴鐺般可愛的鈴蘭，以及 6 月的誕生石珍珠。

作品的看點在於將珍珠獨特的光澤與質感化為鈴蘭花朵。

色鉛筆：Faber-Castell Polychromos 輝柏藝術家級　畫紙：muse Do art paper

著色

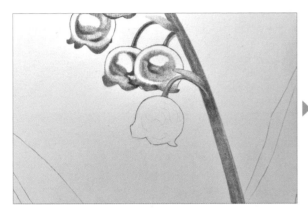
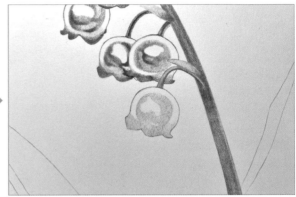

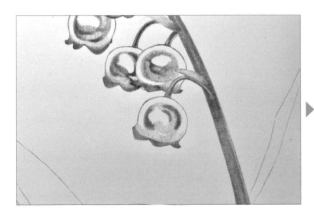
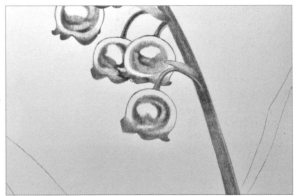

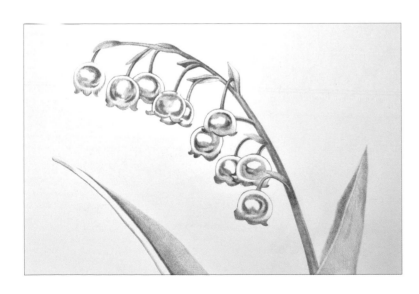

1 以和底色相同的力道，在高光以外的部分，全都輕輕塗上**暖灰色 V（274）**後，再次重疊塗色添加濃淡深淺。

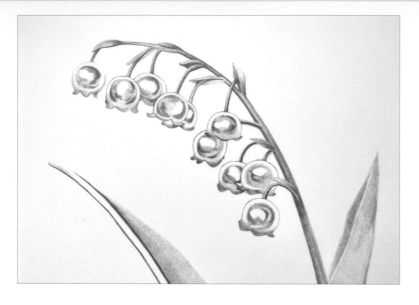

著色區塊的範圍！

2 以葉片的陰影部分為中心，輕輕塗上**鉻綠色不透明（174）**。

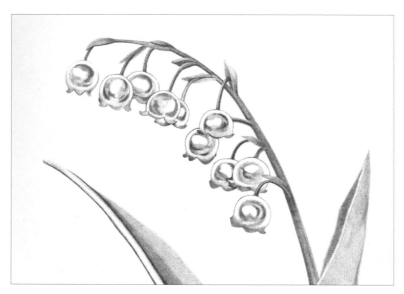

著色區塊的範圍！

3 葉片和花莖全都輕輕塗上**土綠黃色（168）**，但是只有花莖的一部份用力塗色，加深色調。

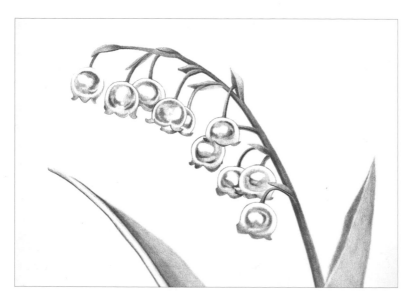

著色區塊的範圍！

4 接續**步驟3**，在花莖和葉片整體輕輕塗上**草綠色（166）**。

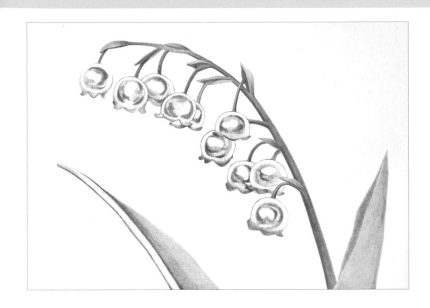

著色區塊的範圍！

5 用**淺綠色（171）**用力塗在花莖的部分，葉片的部分則是輕輕塗色。

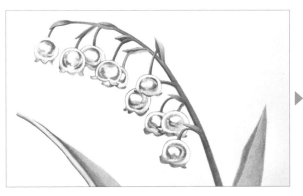 ▶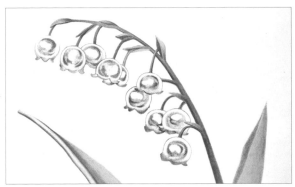

6 花莖和葉片全都輕輕塗上**淺酞菁綠（162）**，接著再輕輕塗上**鎘黃檸檬色（205）**，營造出深邃的色調。

著色區塊的範圍！

著色區塊的範圍！

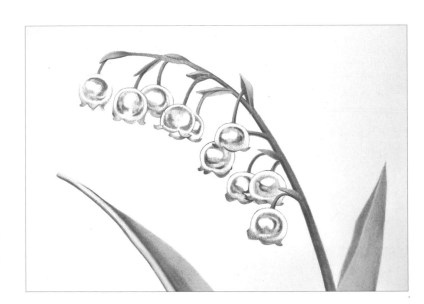

7 花莖和葉片全都用力塗上**淺綠色（171）**。

鈴蘭 × 珍珠

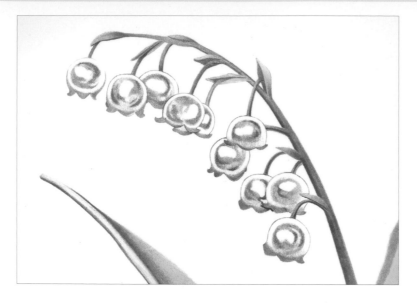

著色區塊的範圍！

8 保留珍珠（花朵）高光的部分不
塗色，如畫圓般輕輕塗上**天藍色
（146）**。

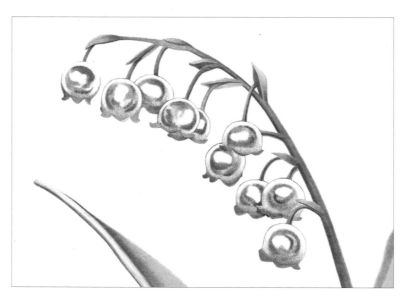

著色區塊的範圍！

9 保留高光的部分不塗色，在步驟
8的表面如畫圓般，部分塗色、
部分未塗色地，隨機輕輕塗上**深
紅色（134）**。

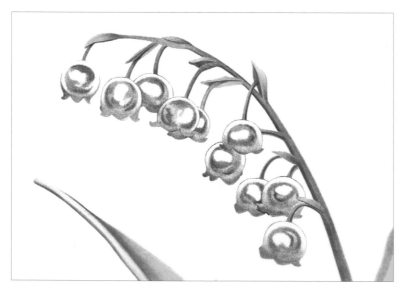

著色區塊的範圍！

10 和步驟 8、9 相同，如畫圓般隨
機輕輕塗上**棕赭色（182）**。

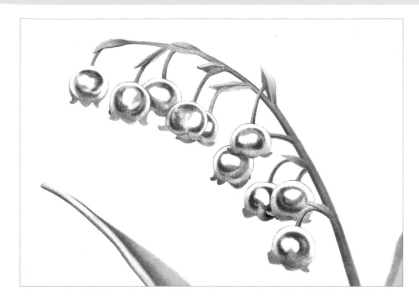

著色區塊的範圍！

11 在珍珠（花朵）的陰影輕輕塗上**暖灰色VI（275）**，加深色調。

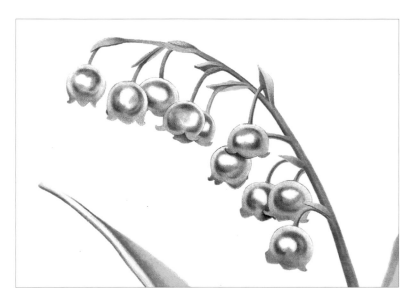

著色區塊的範圍！

12 除了珍珠（花朵）最明亮的高光處以外，其他地方都用力塗上**暖灰色II（271）**。

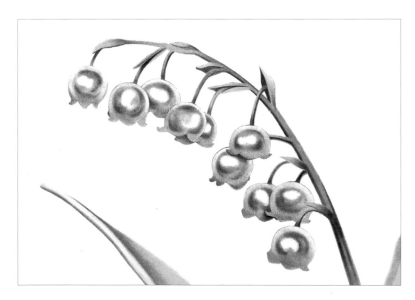

著色區塊的範圍！

13 在珍珠（花朵）的高光部分用力塗上**白色（101）**。

鈴蘭 × 珍珠

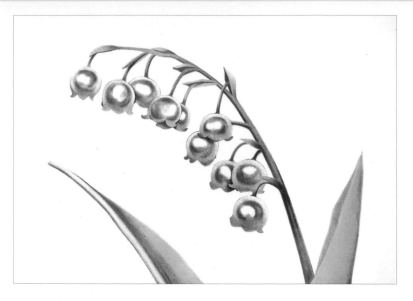

著色區塊的範圍！

14 在陰影部分用力塗上**暖灰色VI (275)** 後，減弱筆壓描繪葉脈。

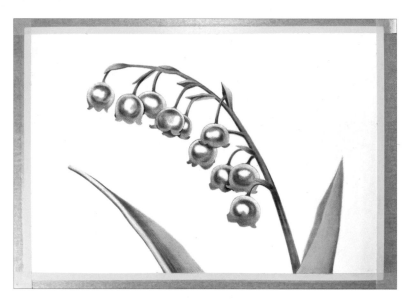

15 整張紙的邊緣用紙膠帶固定。

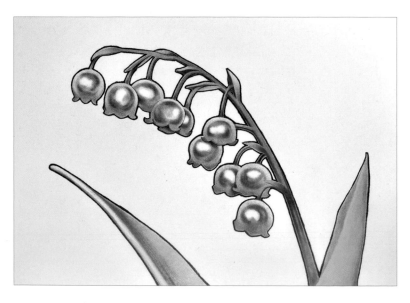

16 用「施德樓 Mars Lumograph black」鉛筆框出鈴蘭整體的輪廓線，開始塗色。

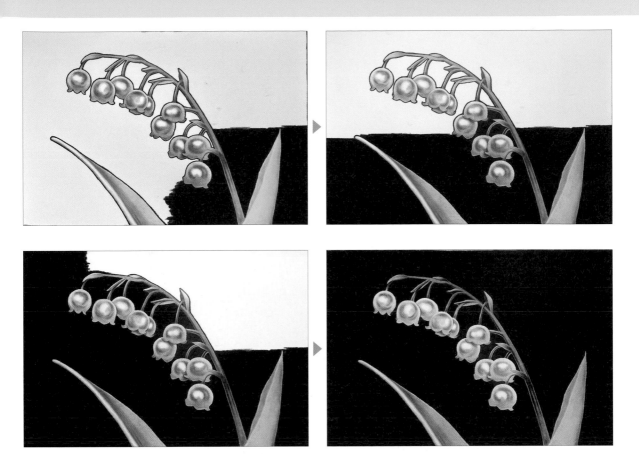

17 用「施德樓Mars Lumograph black」鉛筆往同一方向用力塗色。這幅畫雖然是橫向繪圖，但是往橫向塗色較方便作業。

18 用衛生紙輕輕小幅度畫圓擦拭。

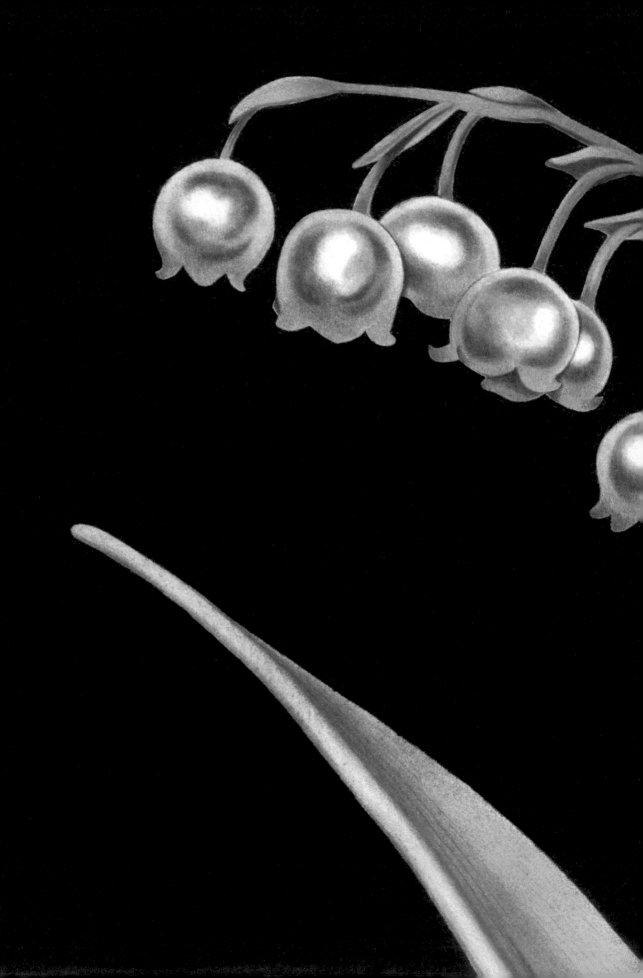

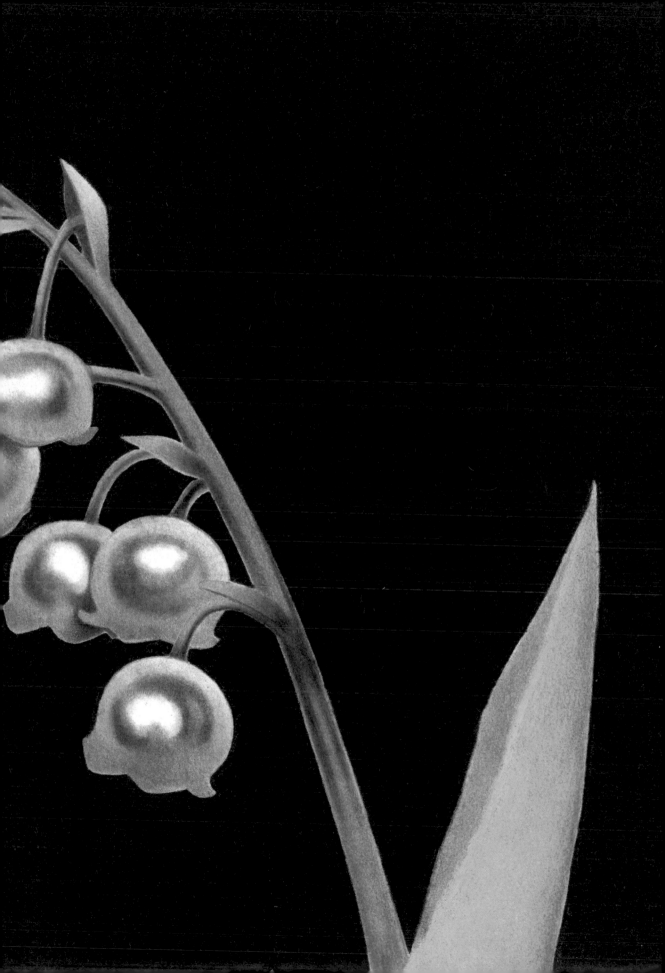

葡萄柚 × 紅寶石

顏色搭配

■ 暖灰色 V（274）	■ 粉茜草湖色（129）	□ 淺鉻黃色（106）
■ 粉色胭脂紅色（127）	■ 龐貝紅色（191）	■ 綠金色（268）
■ 深紅色（223）	■ 黑色（199）	□ 奶油色（102）
■ 中膚色（131）	■ 冷灰色IV（233）	□ 象牙白色（103）
■ 永久胭脂紅色（126）	■ 冷灰色II（231）	■ 深鎘橙色（115）
■ 中紫粉色（125）	■ 淺黃赭色（183）	■ 土綠黃色（168）

用色的重點

- 塗色的順序為「果肉→紅寶石→葡萄柚的果皮→畫面右邊的葡萄柚蒂頭」。
- 淡色果肉和深色果肉的區分描繪。
- 紅寶石的立體感與晶瑩剔透的樣子。
- 葡萄柚的立體感、果皮的顆粒感表現和深邃色調。

底稿 & 底色

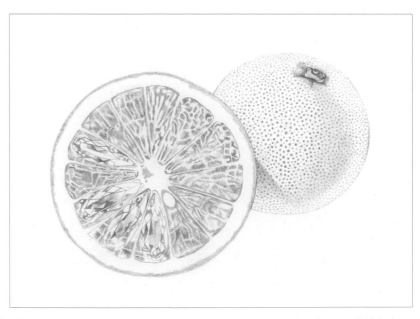

葡萄柚的果肉、紅寶石的輪廓線都要清楚描繪。底色輕輕塗上**暖灰色 V（274）**，並且描繪出陰影。

這件作品結合了紅色鮮明果肉的葡萄柚，以及 7 月的誕生石紅寶石。
請對照觀察葡萄柚的果肉部分和紅寶石部分的差異。

色鉛筆：Faber-Castell Polychromos 輝柏藝術家級　畫紙：muse Do art paper

著色

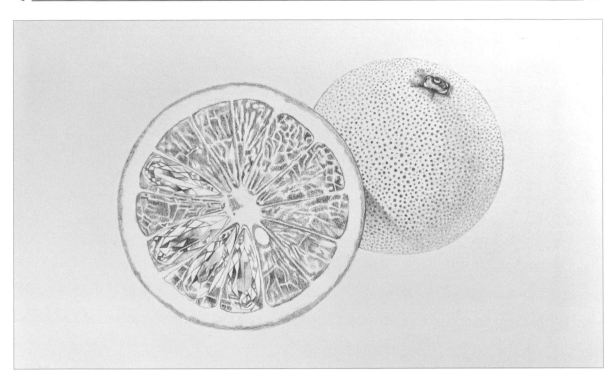

1 輕輕塗上**暖灰色 V**（274），營造立體感。較薄的果肉部分不塗色。

POINT

描繪葡萄柚果皮的顆粒時，從前面往後面提高密度，呈現立體感。

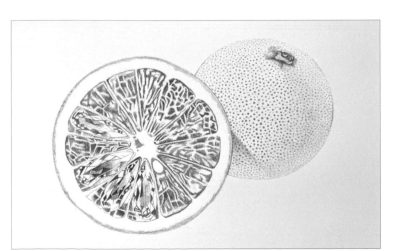

＼ 著色區塊的範圍！ ／

2 如同**步驟 1** 的塗色部分，輕輕塗上**粉色胭脂紅色**（127）。

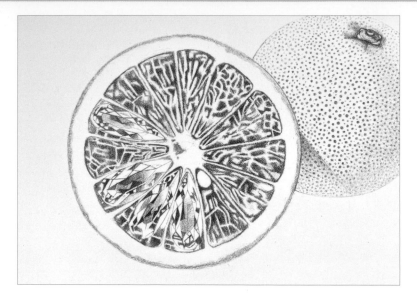

著色區塊的範圍！

3 如同**步驟2**的塗色部分，輕輕塗上**深紅色（223）**。

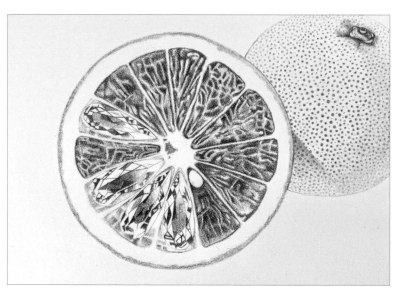

著色區塊的範圍！

4 在較薄的果肉周圍輕輕塗上**中膚色（131）**。

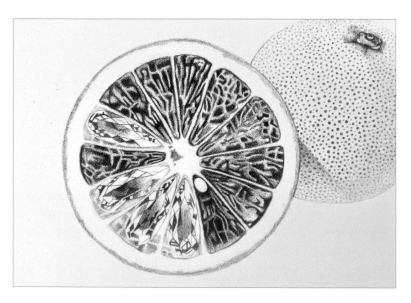

著色區塊的範圍！

5 在較深的果肉部分輕輕塗上**永久胭脂紅色（126）**。

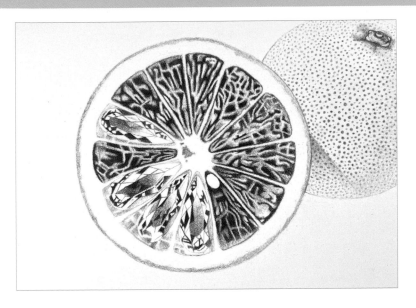

\ 著色區塊的範圍！/

6 在較深的果肉和寶石的切割面部分，用力塗上**中紫粉色**（125）。

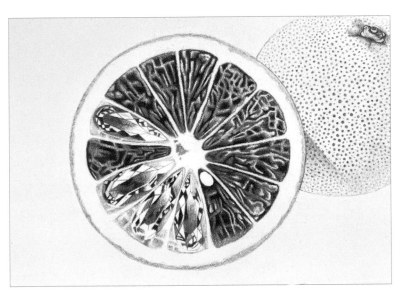

\ 著色區塊的範圍！/

7 在較薄的果肉部分，再次輕輕地塗上**粉茜草湖色**（129），添加色調。

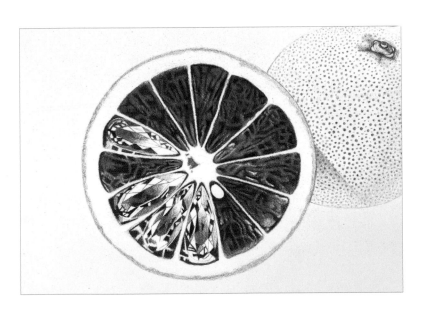

\ 著色區塊的範圍！/

8 寶石以外較深的果肉、較薄的果肉，全部都用力塗上**粉色胭脂紅色**（127）。

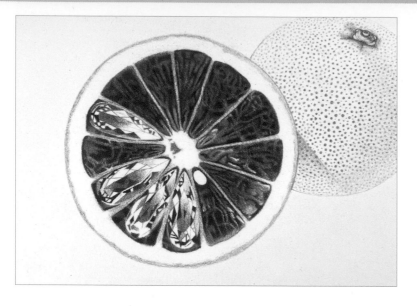

著色區塊的範圍！

9 在**步驟 8** 的塗色部分，全都用力重疊塗上**龐貝紅色（191）**。

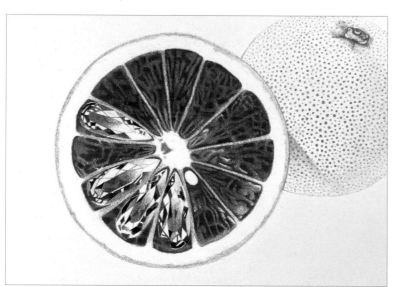

著色區塊的範圍！

10 在寶石的切割面部分用力塗上**黑色（199）**，營造立體感。

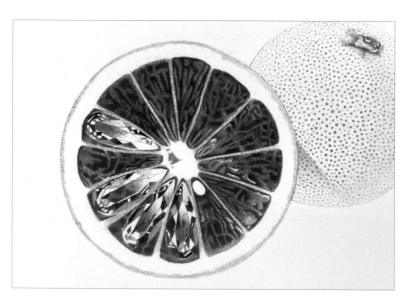

著色區塊的範圍！

11 在**步驟 10** 的部分輕輕重疊塗上**冷灰色IV（233）**，加強立體感的呈現。

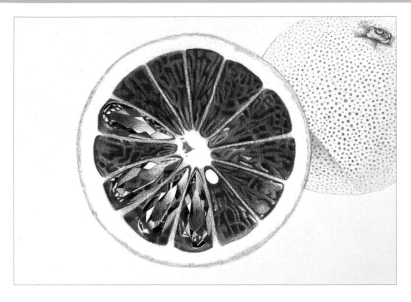

著色區塊的範圍！

12 在**步驟 11** 的部分用力重疊塗上 **冷灰色 II**（231），加強立體感的 呈現。

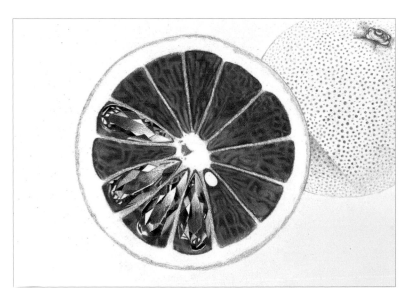

著色區塊的範圍！

13 寶石以外較深的果肉、較薄的果 肉，皆用力塗上**中膚色**（131）。

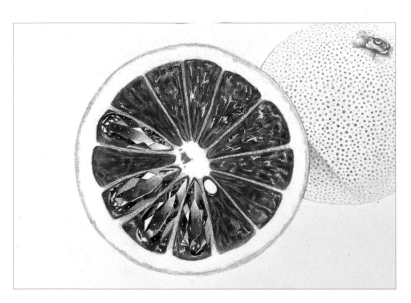

著色區塊的範圍！

14 使用白色原子筆隨機添加各種形 狀的高光。

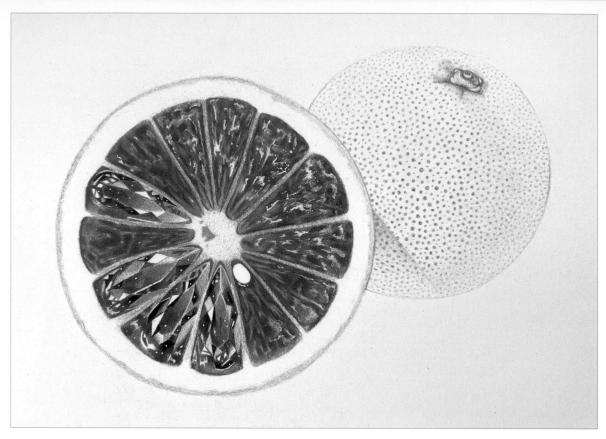

15 在高光處和**步驟** 12 塗色部分以外的紅寶石，用力塗上
粉茜草湖色（129）。

POINT

降低寶石中心部分的彩度，呈現
晶瑩剔透的樣子。

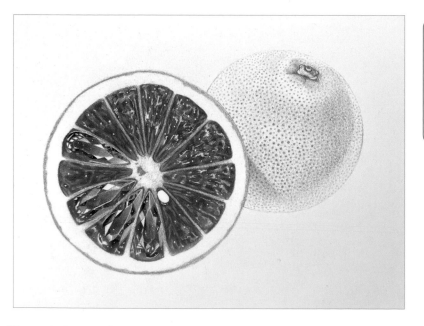

著色區塊的範圍！

16 在畫面左側的葡萄柚周圍，輕
輕塗上**淺黃赭色**（183）。畫
面右側的葡萄柚以外皮為中
心，輕輕塗上 **183 號**，營造
出立體感和圓弧外型所需的輪
廓線。

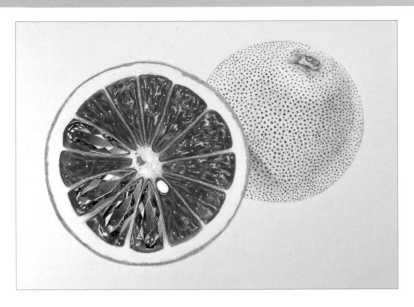

17 用**龐貝紅色（191）**在畫面右邊的葡萄柚，輕輕描出**步驟 1** 描繪的顆粒感。越往後面描繪得越淡。

著色區塊的範圍！

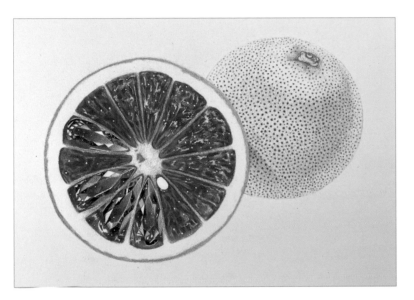

18 如**步驟 16**，在畫面左邊的葡萄柚輕輕塗上**淺鉻黃色（106）**，畫面右側的葡萄柚越往後面畫得越輕淡。高光處不塗色。

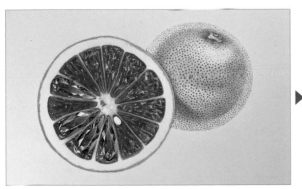 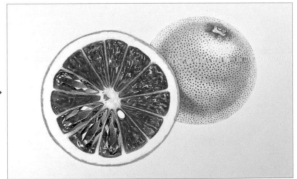

19 畫面右邊的葡萄柚保留高光的部分不塗色，輕輕塗上**綠金色（268）**，描繪出立體感。接著在畫面左邊的葡萄柚周圍、畫面右邊葡萄柚蒂頭以外的部分，全都用力塗上**奶油色（102）**。

著色區塊的範圍！ 左圖 右圖

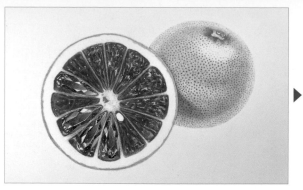 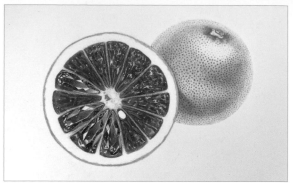

20 如同**步驟** 18 一樣，在畫面左邊的葡萄柚用力塗上**象牙白色**（103），畫面右邊的葡萄柚，除了蒂頭以外，全都用力塗上 103 號。接著在畫面右邊的葡萄柚各處輕輕塗上**深鎘橙色**（115），帶出紅色調，提升彩度。

著色區塊的範圍！

左　右

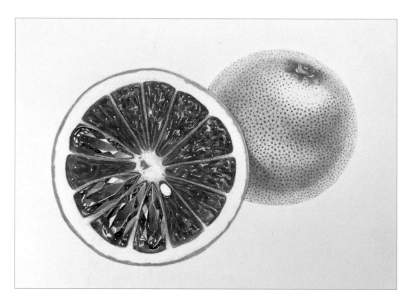

POINT

蒂頭從畫面左側往右側漸漸塗深，根部的 4 瓣不塗色。

21 在畫面右邊葡萄柚的蒂頭，用力塗上**翡翠綠色**（163）。

著色區塊的範圍！

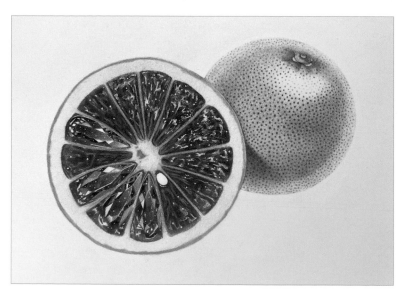

22 在畫面左邊葡萄柚果肉周圍的白色部分，用力塗上**奶油色**（102）。

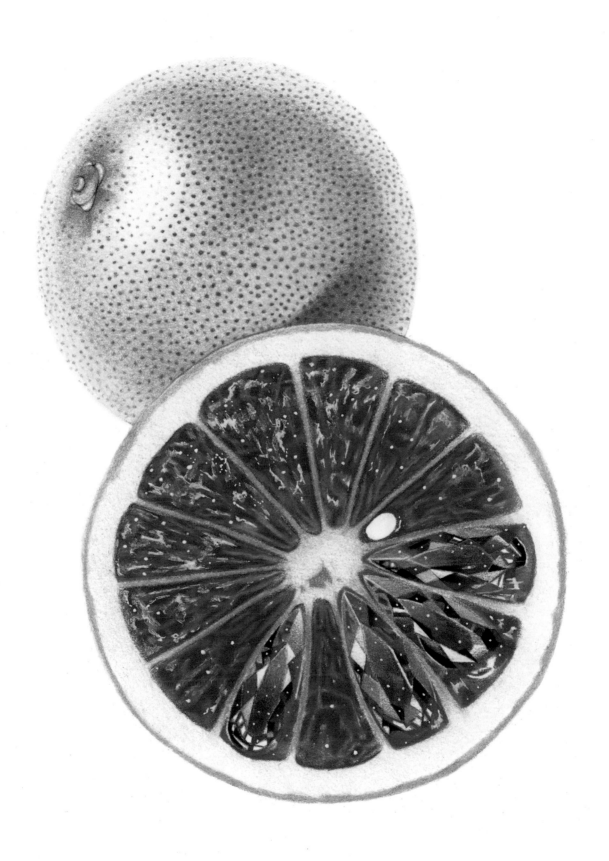

毛豆 × 橄欖石

✏️ 顏色搭配

- ⬛ 暖灰色 V（274）
- ⬛ 黑色（199）
- ⬛ 土綠黃色（168）
- ⬛ 鉻綠色不透明（174）
- ⬛ 五月綠（170）
- ⬛ 鎘黃檸檬色（205）

- ⬛ 橄欖綠黃色（173）
- ⬛ 綠金色（268）
- ⬛ 焦赭色（283）
- ⬜ 白色（101）
- ⬛ 凡戴克棕（176）
- ⬛ 杜松綠（165）

- ⬛ 葉綠色（112）
- ⬛ 松綠色（267）
- ⬛ 暖灰色 III（272）
- ⬛ 淺綠色（171）

用色的重點

- 塗色的順序為「整體的陰影→豆莢→寶石→整體」。
- 開始先用灰色系的顏色營造出立體感。
- 毛豆和寶石用綠色系和黃色系色調重疊塗色。

底稿

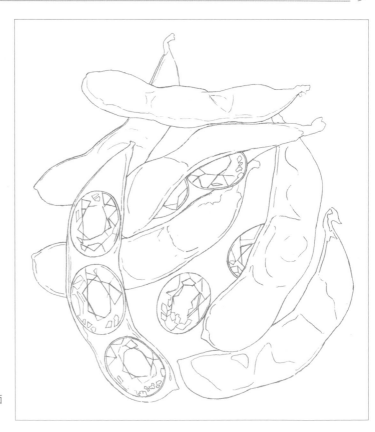

仔細描繪出毛豆和寶石的輪廓線。寶石的切割面
細節也要先描繪出來。

這件作品結合了豆莢留有豆子的毛豆，以及 8 月的誕生石橄欖石。

請感受豆莢堅硬的質地，還有寶石的光芒和質感。

色鉛筆：Faber-Castell Polychromos 輝柏藝術家級　畫紙：muse Do art paper

底色

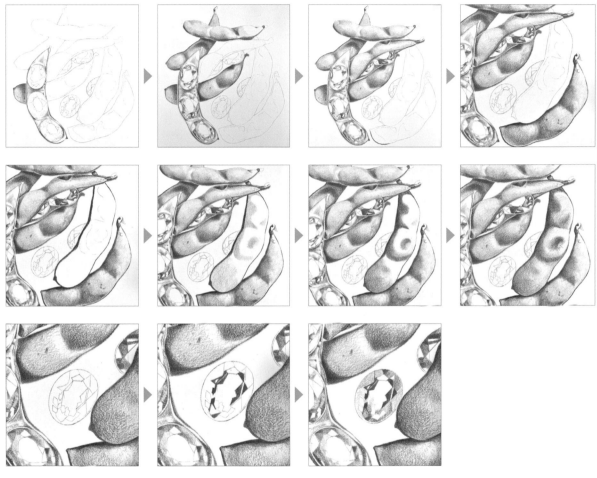

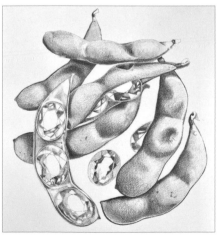

1 用鐵筆刻劃出豆莢的毛後，整體輕輕塗上**暖灰色 V（274）**，畫出濃淡深淺，營造立體感。

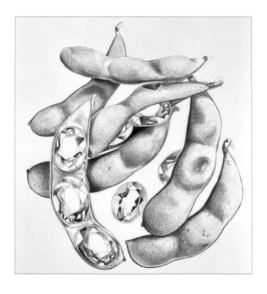

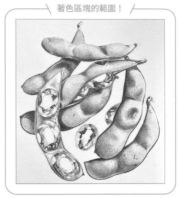

著色區塊的範圍！

2 輕輕塗上**黑色（199）**，加強立體感。

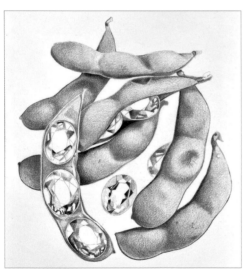

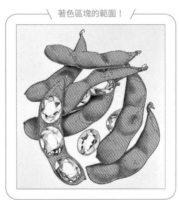

著色區塊的範圍！

3 寶石以外的毛豆，全都輕輕塗上**土綠黃色（168）**。這時在高光處淡淡塗色。

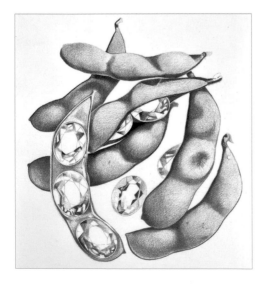

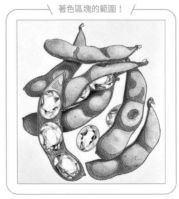

著色區塊的範圍！

4 以**步驟2**營造的立體感為中心，輕輕塗上**鉻綠色不透明（174）**，高光處不塗色。

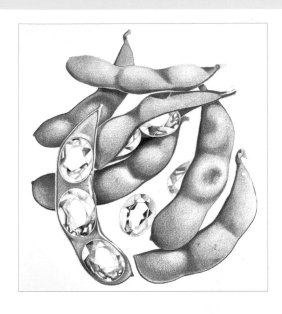

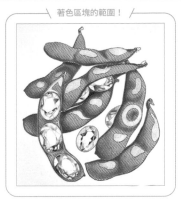

著色區塊的範圍！

5 寶石以外的毛豆，全都輕輕重疊塗上**五月綠**（170）。高光處不塗色。

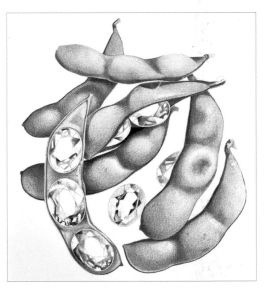

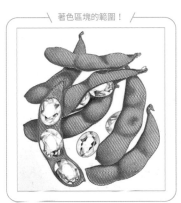

著色區塊的範圍！

6 陰影部分以外的地方，全都輕輕塗上淡淡的**鎘黃檸檬色**（205）。

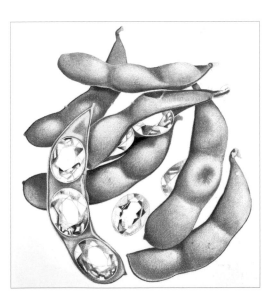

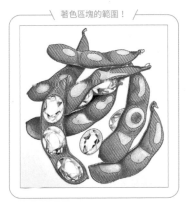

著色區塊的範圍！

7 陰影部分和高光部分之間，全都用力塗上**土綠黃色**（168）。

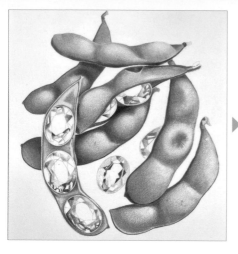
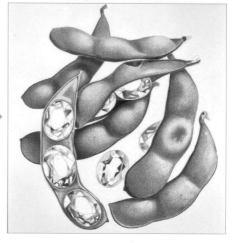
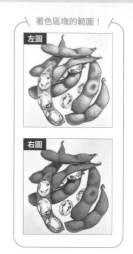

著色區塊的範圍！

左圖

右圖

8 在陰影部分用力塗上**橄欖綠黃色**（173）後，整體輕輕塗上淡淡的**綠金色**（268）。

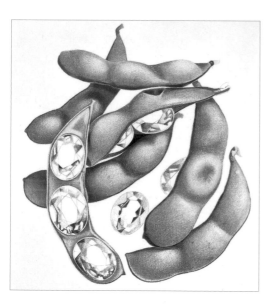

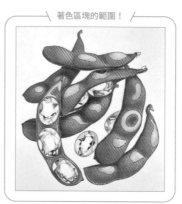

著色區塊的範圍！

9 在高光以外的部分，用力塗上**土綠黃色**（168）。

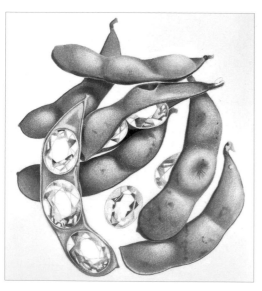

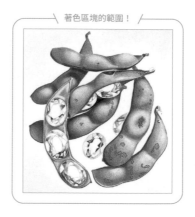

著色區塊的範圍！

10 在毛豆的紋路部分，輕輕塗上**焦赭色**（283）。

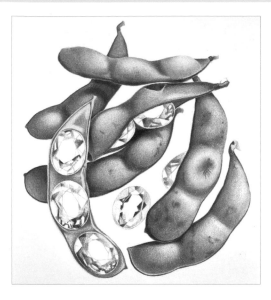

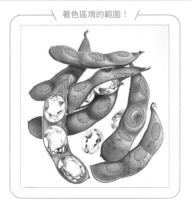

著色區塊的範圍！

11 在高光的部分用力塗上**白色**（101）。

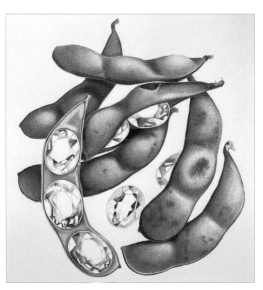

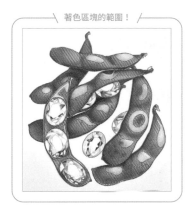

著色區塊的範圍！

12 除了高光的其他部分，全都用力塗上**鎘黃檸檬色**（205），蒂頭部分用力塗上**凡戴克棕**（176）。

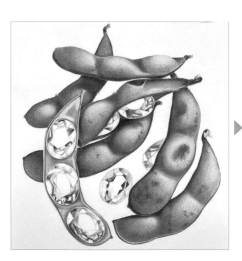

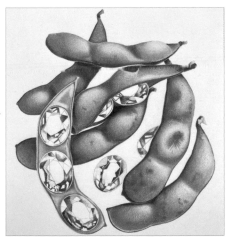

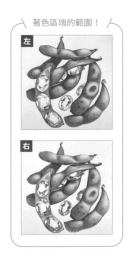

著色區塊的範圍！

左

右

13 陰影部分輕輕塗上**杜松綠**（165）後，在之前塗色的寶石切割面部分輕輕塗上 **165 號**。

毛豆 × 橄欖石

99

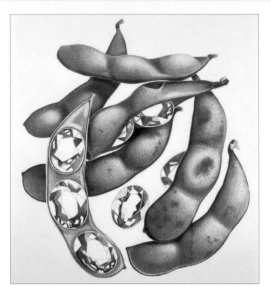

著色區塊的範圍！
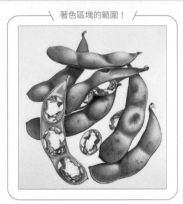

14 彷彿要將**步驟** 13 的部分大範圍暈開一般，用力塗上**土綠黃色（168）**。

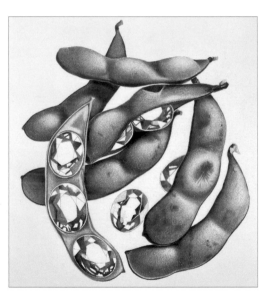

著色區塊的範圍！
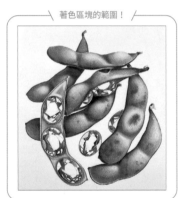

15 在寶石周圍的細小區塊輕輕塗上**葉綠色（112）**。

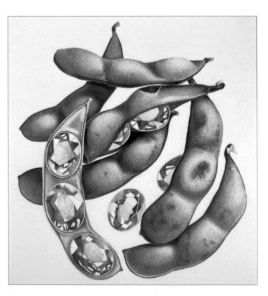

著色區塊的範圍！
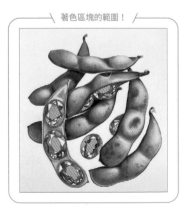

16 以寶石的正中央為中心，整體輕輕塗上**鎘黃檸檬色（205）**。

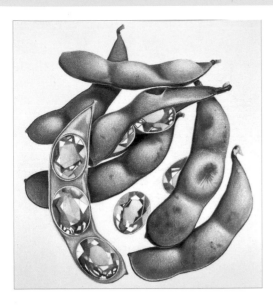

著色區塊的範圍！

17 一邊暈染，一邊輕輕塗上**五月綠**（170），以免和**步驟** 16 的塗色呈現不自然的色調。

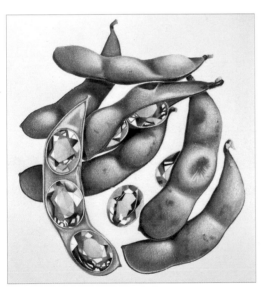

著色區塊的範圍！

18 在顏色較深的部分，用力塗上**松綠色**（267），營造深淺不一的色調。

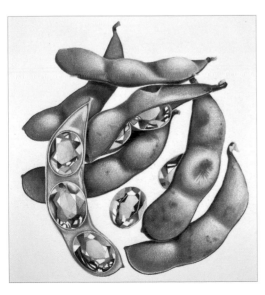

著色區塊的範圍！

19 輕輕塗上**暖灰色III**（272），表現透明感。

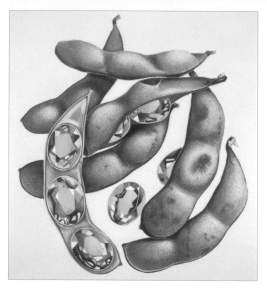

20 以寶石的正中央為中心，輕輕塗上**淺綠色**（171）。

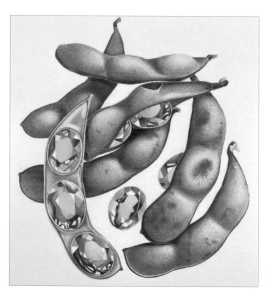

著色區塊的範圍！

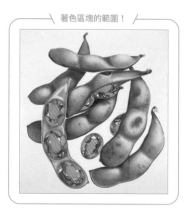

21 在「著色區塊的範圍！」框住的部分，用力塗上**土綠黃色**（168）。

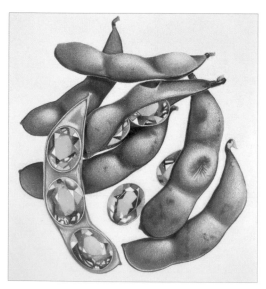

著色區塊的範圍！

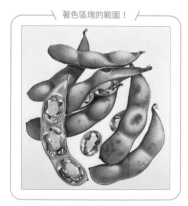

22 在白色部分用力塗上**白色**（101），並且用白色原子筆描繪高光處後即完成。

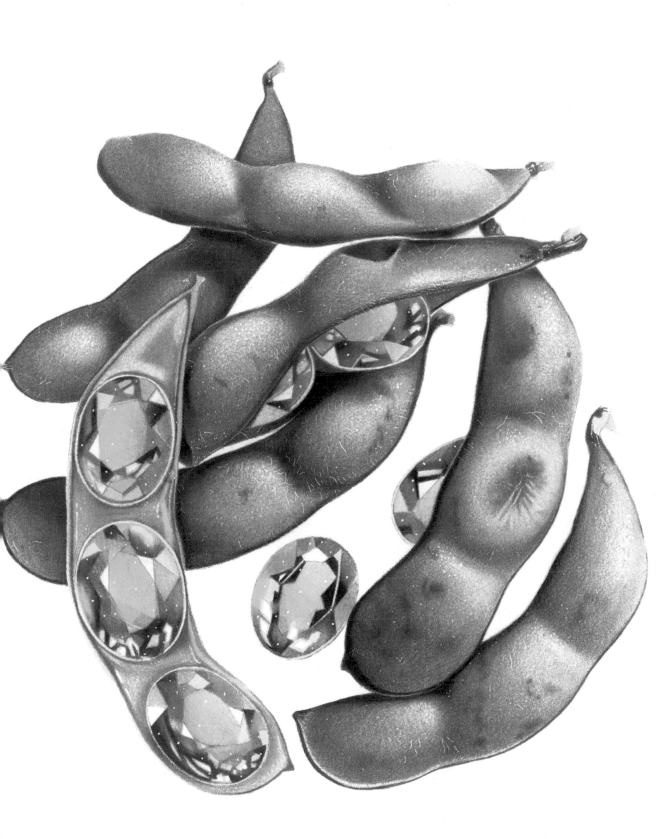

龍蝦 × 藍寶石

✏️ 顏色搭配

■ 冷灰色 V （234）	■ 普魯士藍色 （246）	■ 中酞菁藍色 （152）
■ 黑色 （199）	■ 群青 （120）	■ 酞菁藍色 （110）
■ 陰丹士林藍色 （247）	■ 暖灰色 VI （275）	■ 冷灰色 III （232）
■ 淺酞菁藍色 （145）	■ 鈷藍綠色 （144）	■ 淺鈷青綠色 （154）
■ 鈷藍色 （143）	■ 暖灰色 III （272）	■ 代爾夫特藍色 （141）
■ 天藍色 （146）	□ 白色 （101）	■ 深鎘黃色 （108）
■ 日光藍微紅色 （151）	■ 淺群青 （140）	

用色的重點

- 塗色的順序為「整隻龍蝦→右螯的寶石→左螯的寶石→蝦螯前端的水晶」。
- 用多種藍色系色彩創造出深邃的色調。
- 龍蝦和寶石的立體感與質感。

底稿 & 底色的事前作業

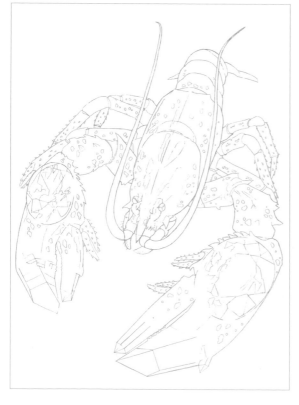

仔細描繪出龍蝦和寶石的輪廓線後，整隻龍蝦用鐵筆畫出點狀。

這件作品結合了特色為擁有巨大蝦螯的龍蝦，以及 9 月的誕生石藍寶石。
作品的看點在於美麗的藍色寶石和蝦螯前端結合水晶的部分。

色鉛筆：Faber-Castell Polychromos 輝柏藝術家級　畫紙：muse Do art paper

底色

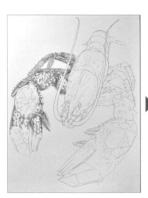 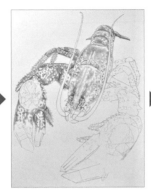 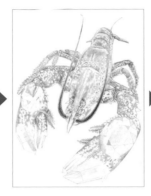 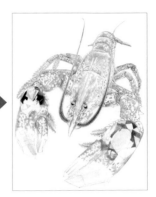

1 一邊用軟橡皮擦除底色，一邊輕塗上**冷灰色 V**（234），添加淡淡的深淺色調。接著在眼睛和寶石的黑色部分用力塗上**黑色**（199），營造立體感。

著色

著色區塊的範圍！

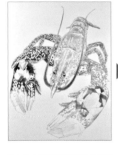 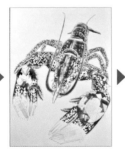 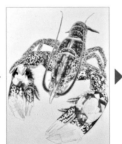 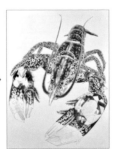 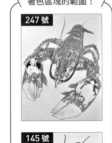

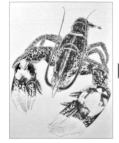 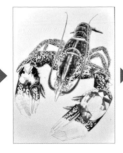 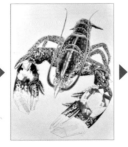 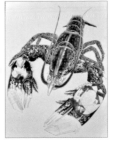

2 在**步驟 1** 的塗色部分輕輕塗上**陰丹士林藍色**（247）。這時除了較大的蝦螯之外，在蝦腳上隨機上色。接著在未塗上 247 號的地方，輕輕塗上**淺酞菁藍色**（145）。在 247 號和 145 號的交界用力塗上**鈷藍色**（143），在未塗上 247 號的地方則用力塗上**黑色**（199），呈現出明顯的濃淡色調。接著在塗有 145 號的地方，用力重疊塗上**天藍色**（146），接著再於其上重疊塗上 145 號。

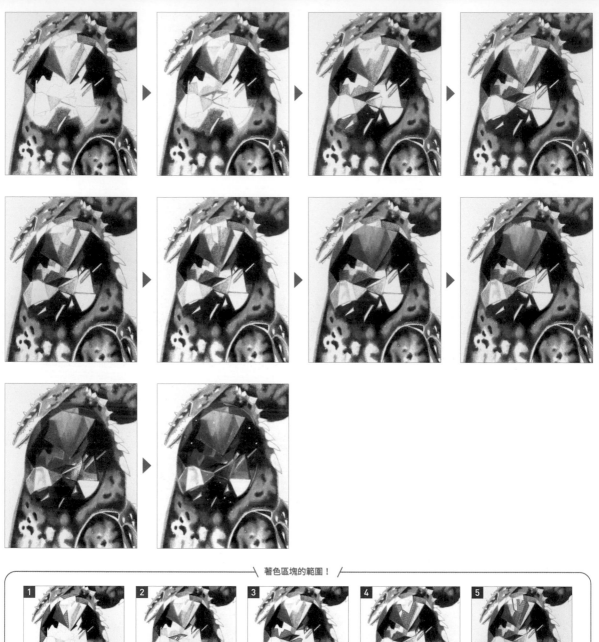

著色區塊的範圍！

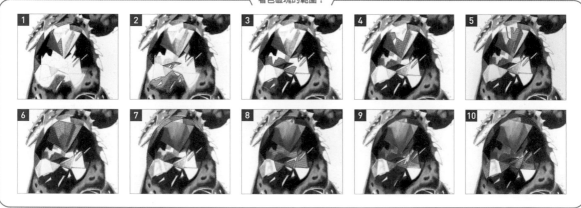

3 [右螯的寶石] 先輕輕塗上**冷灰色Ⅴ**（234）營造立體感 1 ，在深色部分輕輕塗上**陰丹士林藍色**（247）。接著在深色部分用力塗上**日光藍微紅色**（151），中心深色部分則輕輕塗上**普魯士藍色**（246）。中心較淡的部分輕輕塗上**群青**（120），中心上方部分則用力塗上**天藍色**（146） 2 ～ 6 。周圍較暗的部分則用力塗上**暖灰色Ⅵ**（275） 7 ，以正中央為中心輕輕塗上**鈷藍綠色**（144）和**黑色**（199），添加色調 8 ～ 9 ，加強立體感。切割面部分用力塗上**暖灰色Ⅲ**（272） 10 ，再用**白色**（101）添加高光。

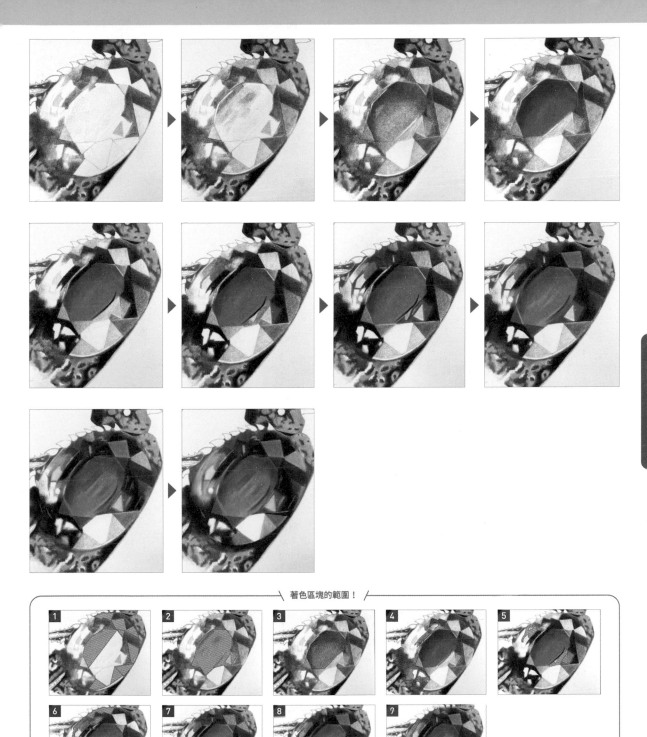

�‾⟍ 著色區塊的範圍！ ⟋‾↘

4 [左螯的寶石] 先輕輕塗上**冷灰色 V**（234）添加深淺色調 **1**，再輕輕重疊塗上**群青**（120）**2**。接著用力重疊塗上**淺群青**（140）**3**，再用力塗上**黑色**（199），加強立體感 **4**。尚未上色的部分則輕輕塗上**中酞菁藍色**（152），接著在其上輕輕重疊塗上**酞菁藍色**（110）**5**～**6**。周圍部分則用力塗上**冷灰色Ⅲ**（232），並且將顏色暈開 **7**，再用力塗上**淺鈷青綠色**（154）後，添加高光 **8**，周圍則用力塗上**暖灰色Ⅲ**（272）**9**。

107

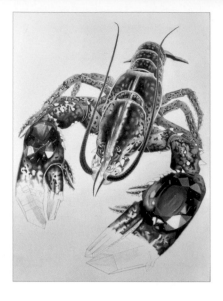

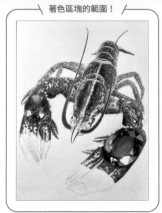

著色區塊的範圍！

5 整體用力塗上**鈷藍綠色**（144），添加色調。

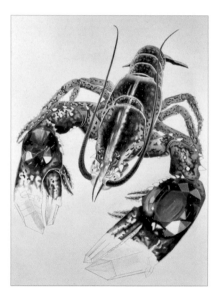

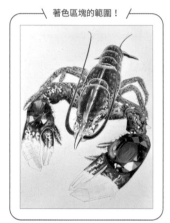

著色區塊的範圍！

POINT

6 在**步驟5**塗色部分的局部用力塗上**代爾夫特藍色**（141），並且用**白色**（101）描繪高光。

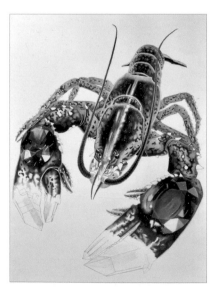

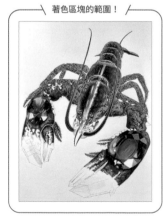

著色區塊的範圍！

7 在明亮部分用力塗上**淺鈷青綠色**（154），添加色調。

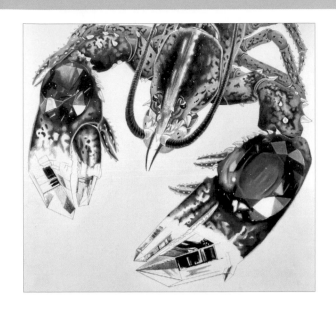

8 角的塗色。在正中央用力塗上**冷灰色 V**（234）加深色調，營造立體感。

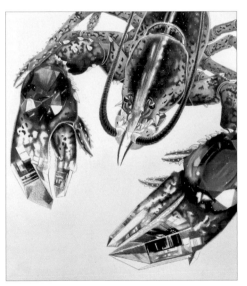

著色區塊的範圍！

※淡色部分

POINT

9 蝦螯前端的水晶塗色。先在深色部分用力重疊塗上**黑色**（199），淡色部分則是輕輕塗色。接著在局部輕輕塗上**鈷藍綠色**（144）。

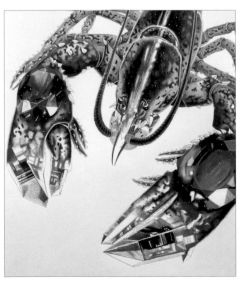

著色區塊的範圍！

POINT

10 思考光線位置，在未照到光線的部分用力重疊塗上**鈷藍綠色**（144）（局部輕輕塗色）。

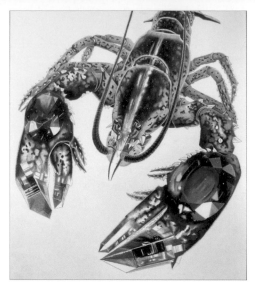

著色區塊的範圍！

POINT

11 在**步驟** 10 的塗色部分用力塗上**中酞菁藍色**（152），並且暈開顏色。

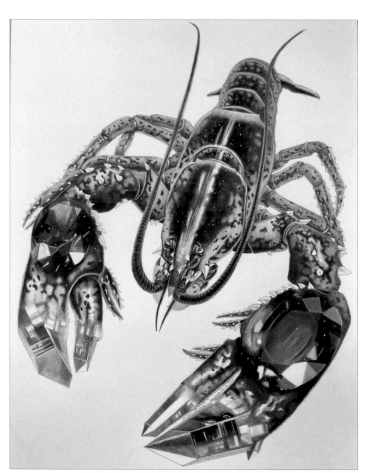

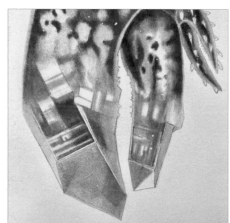

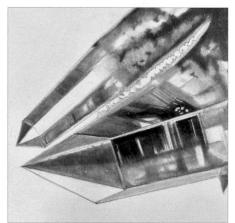

12 水晶整體用力塗上**暖灰色III**（272），並且將顏色暈開。接著為了營造透明感和厚度層次，輕輕塗上**白色**（101）後暈開。

著色區塊的範圍！

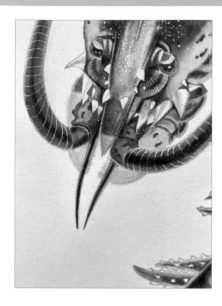

著色區塊的範圍！

13 順著毛流，在嘴巴的毛用力塗上**深鎘黃色**（108）。

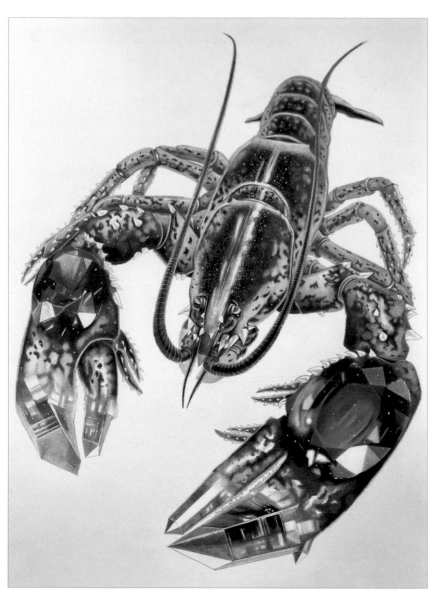

14 用白色原子筆添加點狀高光。最後稍微修飾整體即完成。

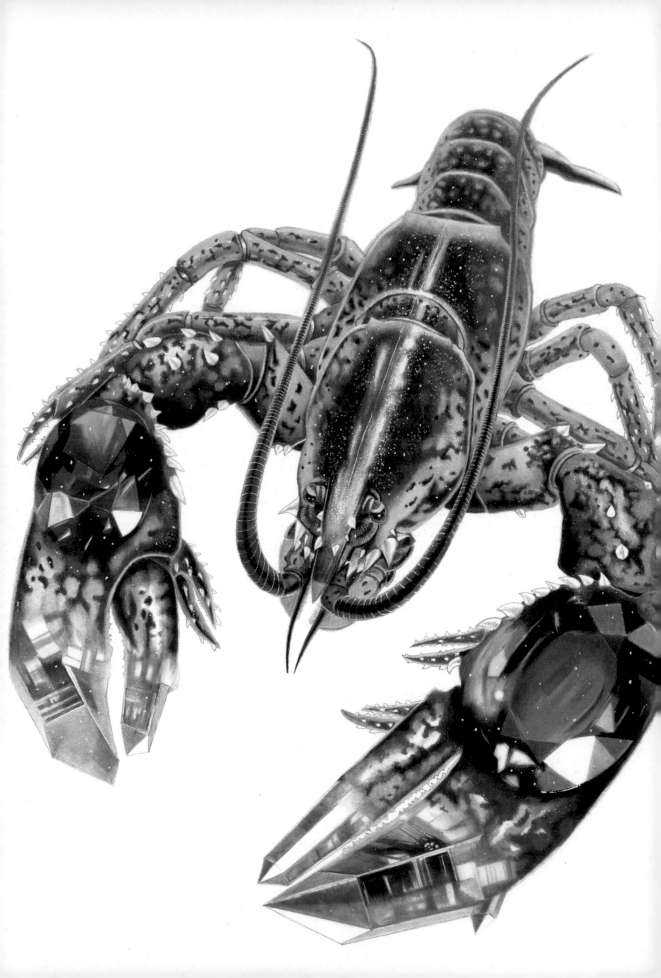

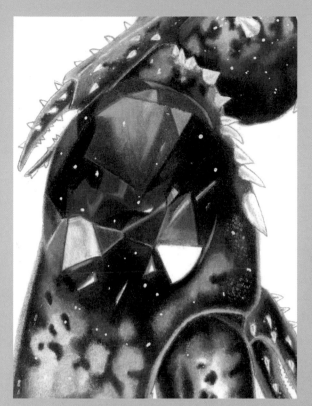
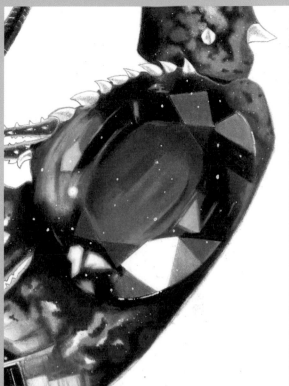
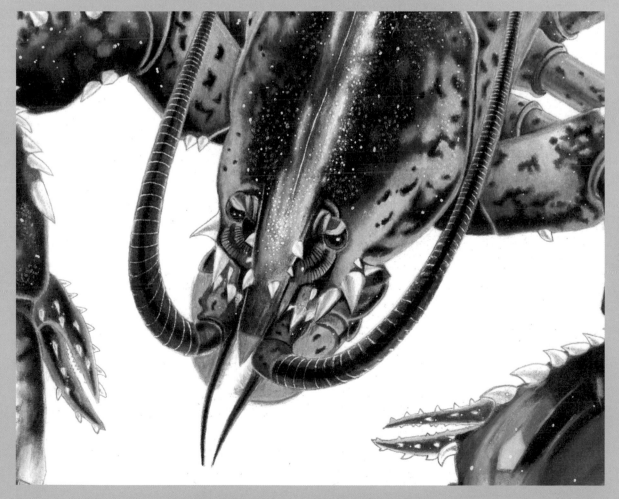

彩虹鍬形蟲 × 蛋白石

✏️ 顏色搭配

■ 黑色（199）	■ 粉色胭脂紅色（127）
▨ 冷灰色III（232）	■ 淡洋紅色（119）
■ 棕赭色（182）	■ 淺酞菁綠（162）
■ 土綠黃色（168）	■ 深膚色（130）
■ 紅陶色（186）	■ 天藍色（146）
▨ 鎘黃檸檬色（205）	□ 冷灰色 I（230）
■ 永久綠色（266）	▨ 淺鈷青綠色（154）
▨ 淺綠色（171）	■ 中紫粉色（125）
■ 焦紅色（193）	□ 白色（101）
■ 印度紅色（192）	

用色的重點

- 塗色的順序為「胸→頭→腳→寶石（翅膀）」。
- 色調複雜的「彩虹」部分。
- 蛋白石和彩虹的融合。

底稿 & 底色

著色區塊的範圍！

仔細描繪出彩虹鍬形蟲和寶石的輪廓線。底色用**黑色**（199）塗色，並且描繪出深淺濃淡。

這件作品結合了最大特色為彩虹般亮澤的彩虹鍬形蟲，以及 10 月的誕生石蛋白石。

作品的看點在於融合了彩虹鍬形蟲的亮澤和寶石的光輝。

色鉛筆：Faber-Castell Polychromos 輝柏藝術家級　畫紙：muse Do art paper

著色

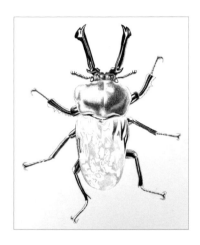

著色區塊的範圍！

1 胸部用**黑色（199）**輕輕塗色和用力塗色，描繪出深淺不一的色調，營造出立體感。翅膀營造出蛋白石陰影部分的立體感。

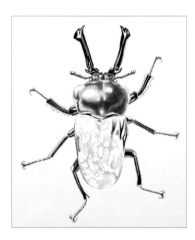

著色區塊的範圍！

2 在「著色區塊的範圍！」的部分，輕輕塗上**冷灰色III（232）**，再輕輕重疊塗上**棕赭色（182）**，描繪出自然的漸層色調。

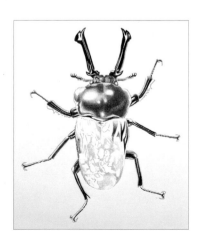

著色區塊的範圍！

3 在**步驟 2** 的塗色部分，再輕輕重疊塗上**棕赭色（182）**。

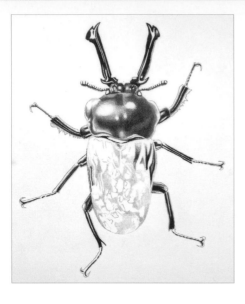

4 一如**步驟 3** 的塗色，塗上**土綠黃色**（168）。翅膀部分也開始輕輕上色。

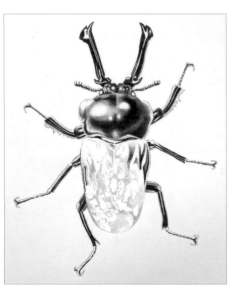

著色區塊的範圍！

5 在「著色區塊的範圍！」框住的部分，用力塗上**黑色**（199），進一步加深立體感。

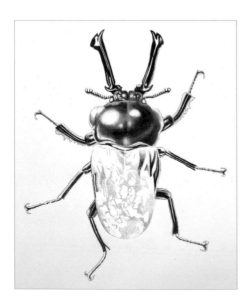

著色區塊的範圍！

6 一如**步驟 3** 的塗色，用力塗上**紅陶色**（186）。

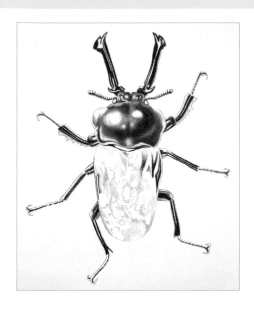

著色區塊的範圍！

7 為了讓高光處稍微呈現出立體感，輕輕塗上**冷灰色III**（232）。

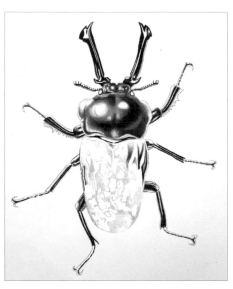

著色區塊的範圍！

8 在高光處以外的明亮部分，整體用力塗上**鎘黃檸檬色**（205）。接著一如步驟3，輕輕塗上**黑色**（199）。

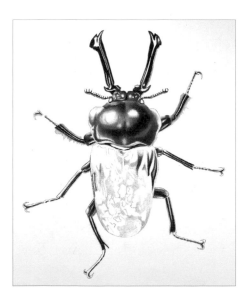

著色區塊的範圍！

9 在「著色區塊的範圍！」框住的部分，一點一點輕輕塗上**永久綠色**（266）。

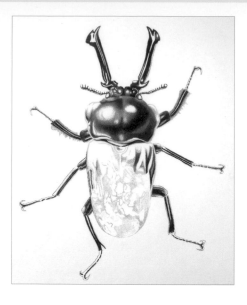

10 在胸部邊緣、翅膀各處和腳，如暈染般用力塗上**淺綠色（171）**。

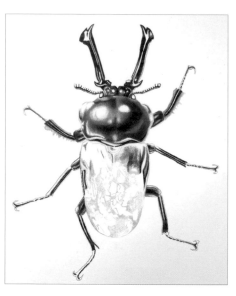

11 一邊思考受光線照射的部分，一邊用**焦紅色（193）**輕輕塗出身體的油脂。

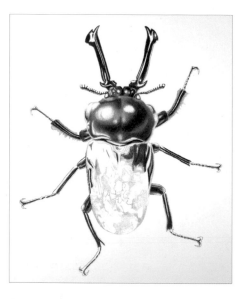

12 在畫面右邊的陰影部分，輕輕塗上**印度紅色（192）**，添加深淺不一的色調。

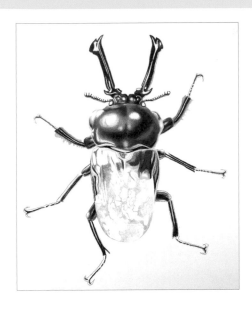

著色區塊的範圍！

13 一邊思考受光線照射的部分，一邊以畫面左邊部分為中心輕輕塗上**粉色胭脂紅色**（127）。

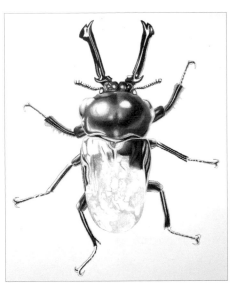

著色區塊的範圍！

14 在**步驟** 12 塗色的地方用力塗上**黑色**（199）。

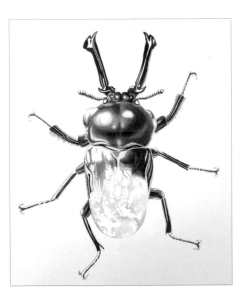

著色區塊的範圍！

15 以**步驟** 13 塗色的位置為中心，如暈染般輕輕塗上**淡洋紅色**（119）。

彩虹鍬形蟲 × 蛋白石

119

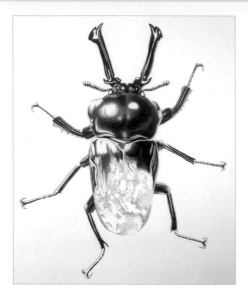

著色區塊的範圍！

16 為了呈現蛋白石隨機分布的顏色，輕輕塗上**淺酞菁綠**（162）。

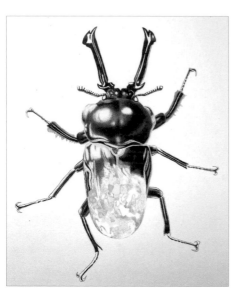

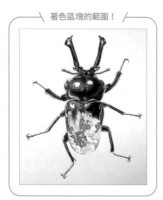

著色區塊的範圍！

17 在畫面左邊的高光，保留白色的部分不塗色，在邊緣輕輕塗上**鎘黃檸檬色**（205）。在**步驟** 16 塗色的部分等各處隨機上色。

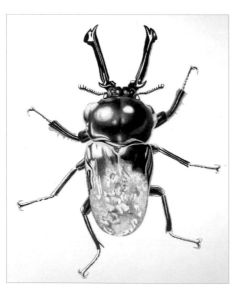

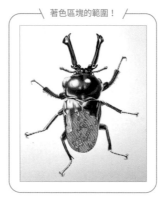

著色區塊的範圍！

18 蛋白石的部分全都輕輕塗上**深膚色**（130），在黃色和黃綠色部分用力塗色。

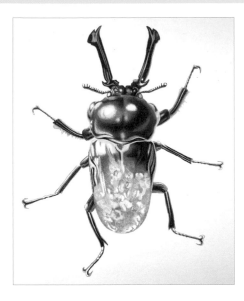

著色區塊的範圍！

19 在翅膀、蛋白石的部分輕輕塗上**天藍色**（146），角和腳則用力塗色。

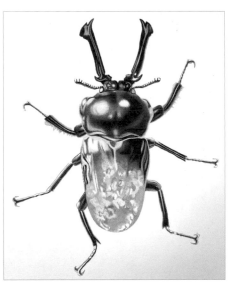

著色區塊的範圍！

POINT

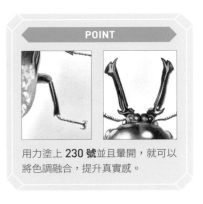

用力塗上 **230 號**並且暈開，就可以將色調融合，提升真實感。

20 以步驟 19 的塗色部分為中心，在其上用力重疊塗上**冷灰色 I**（230），並且暈開。

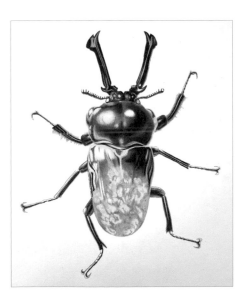

著色區塊的範圍！

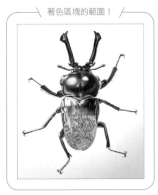

21 在蛋白石的部分輕輕塗上**鎘黃檸檬色**（205）。

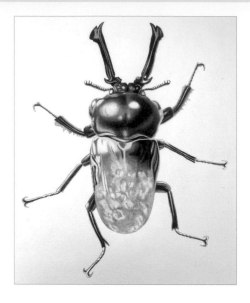

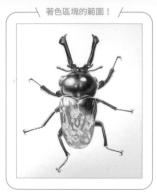

著色區塊的範圍！

22 在「著色區塊的範圍！」框住的部分，用力塗上**淺鈷青綠色**（154）。

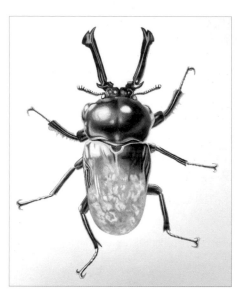

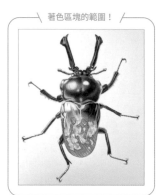

著色區塊的範圍！

23 在蛋白石的部分，用力塗上**冷灰色Ⅰ**（230）。

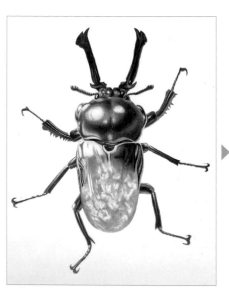

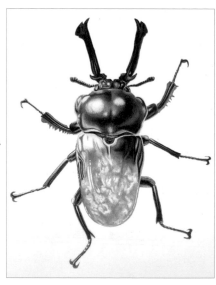

24 在角和腳等部分，用力塗上**黑色**（199），最後用**白色**（101）暈開，添加高光。

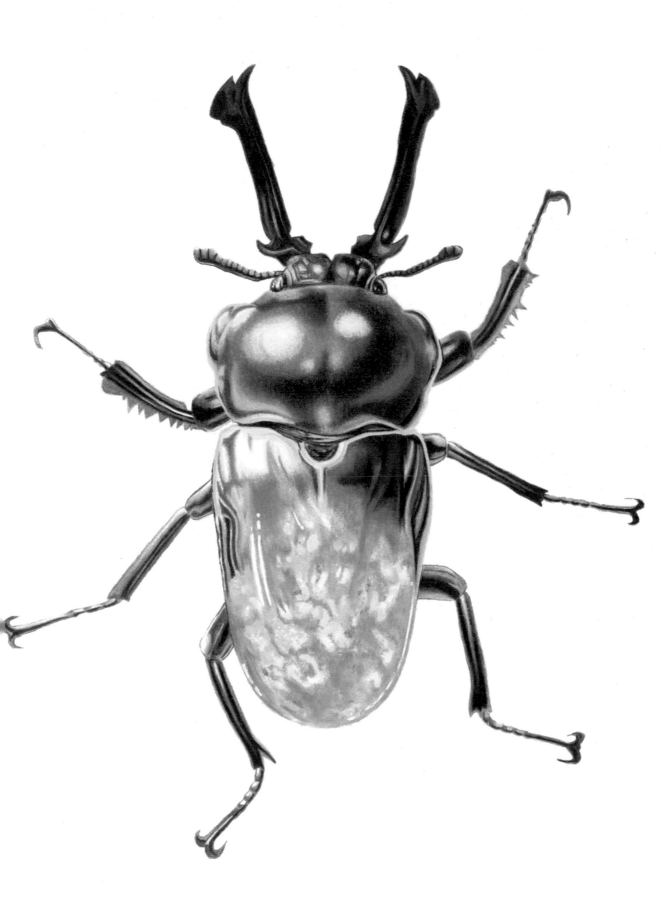

瞪羚 × 拓帕石

✏️ 顏色搭配

⬛ 暖灰色Ⅴ（274）	⬛ 卡普特紅色（169）	⬜ 暗那不勒斯赭色（184）
⬛ 黑色（199）	⬛ 淺群青（140）	⬛ 焦棕色（280）
⬛ 紅堊色（188）	⬛ 肉桂色（189）	⬛ 淺黃赭色（183）
⬛ 淺酞菁藍色（145）	⬜ 白色（101）	⬛ 暖灰色Ⅱ（271）
⬛ 淺黃赭色（183）	⬛ 暖灰色Ⅳ（273）	⬛ 深鉻黃色（109）
⬛ 焦赭石色（187）	⬛ 暖灰色Ⅵ（275）	⬛ 暖灰色Ⅲ（272）
⬛ 紅陶色（186）	⬜ 深鎘黃色（108）	
⬛ 灰褐色（179）	⬛ 凡戴克棕（176）	

用色的重點

- 塗色的順序為「眼睛→毛流→臉部→角→寶石和原石」。
- 瞪羚深邃的茶色系色調和毛流的表現。
- 寶石和原石的質感與光澤。

底稿

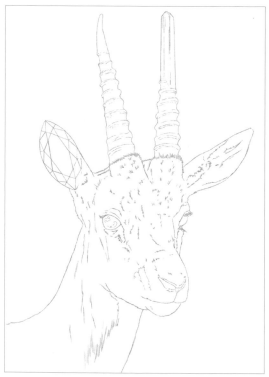

仔細描繪出瞪羚和寶石的輪廓線。角等陰影或寶石切割面的線條也要先描繪出來。

這件作品結合了特色為精悍長相和華麗頭角的瞪羚，以及 11 月的誕生石拓帕石。

作品的看點就在於結合了拓帕石卻不破壞瞪羚的特色。

色鉛筆：Faber-Castell Polychromos 輝柏藝術家級　畫紙：muse Do art paper

底色

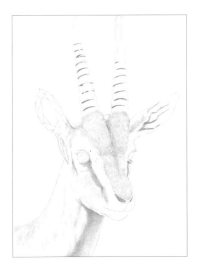

著色區塊的範圍！

1 輕輕塗上**暖灰色 V（274）**，營造立體感。高光處不塗色。

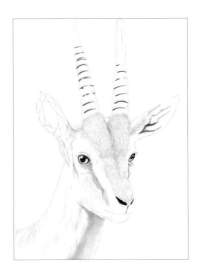

著色區塊的範圍！

2 在眼睛、耳朵內側、鼻子內側、角的陰影部分，用力塗上**黑色（199）**。

 ▶ ▶

3 眼睛保留高光部分不塗色，從上（用力塗色）往下（輕輕塗色）用**紅堊色（188）**描繪出漸層色調。在高光的周圍用力塗上**淺酞菁藍色（145）**，在下方的部分輕輕塗上**淺黃赭色（183）**，表現透明感。

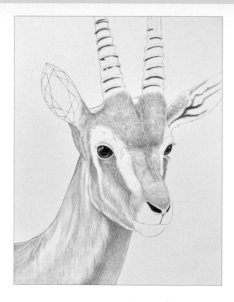

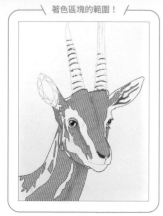

著色區塊的範圍！

4 毛流的底色塗色。保留受光線照射部分和白毛部分不塗色，用**焦赭石色 (187)** 輕輕塗色，描繪出一根一根的毛流。

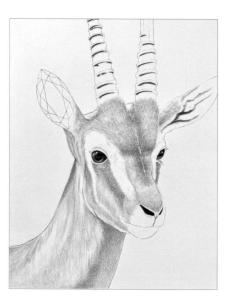

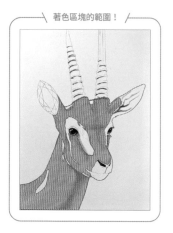

著色區塊的範圍！

5 輕輕塗上**紅陶色 (186)**，漸漸縮小受光線照射部分。

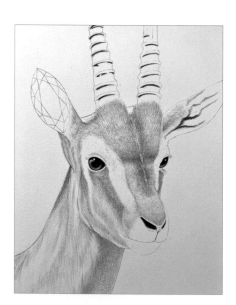

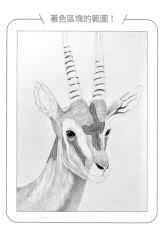

著色區塊的範圍！

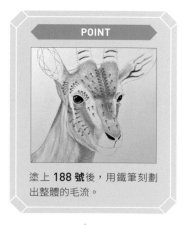

POINT

塗上 **188 號**後，用鐵筆刻劃出整體的毛流。

6 在脖子後面和毛流變濃密的部分，輕輕塗上**紅堊色 (188)**。

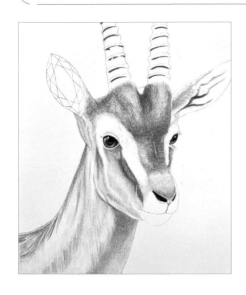

著色區塊的範圍！

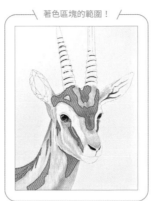

7 在陰影部分和毛流變濃密的部分，輕輕塗上**灰褐色（179）**。

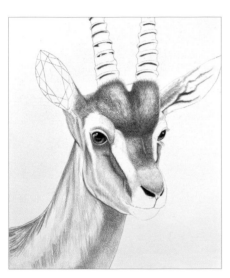

著色區塊的範圍！

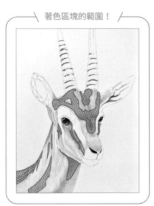

8 在**步驟 7** 的部分輕輕塗上**卡普特紅色（169）**。

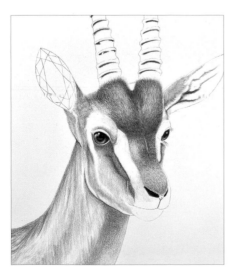

著色區塊的範圍！

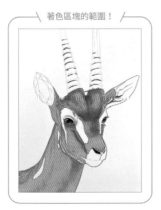

9 受光線照射的部分和白毛以外的毛流，全都輕輕塗上**紅陶色（186）**。

瞪羚 × 拓帕石

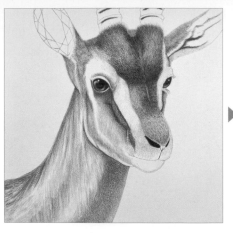
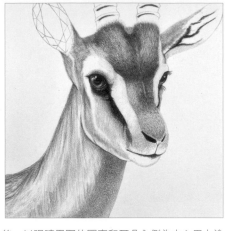
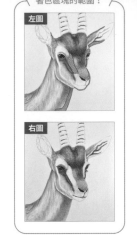

10 在淡色的陰影部分輕輕塗上**淺群青**（140）後，以眼睛周圍的圖案和耳朵內側為中心用力塗上**黑色**（199）。

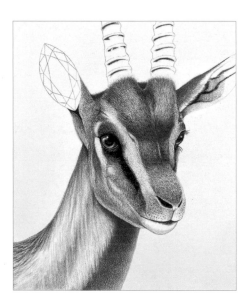
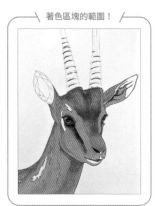

11 在未受光線照射的毛流塗上**暖灰色Ⅴ**（274）。基本上輕輕塗色，陰影部分才用力塗色。

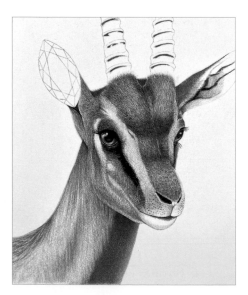
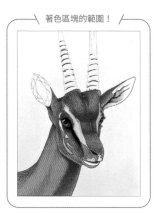

12 白毛以外的所有毛流都輕輕塗上**肉桂色**（189）。

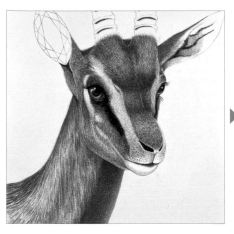
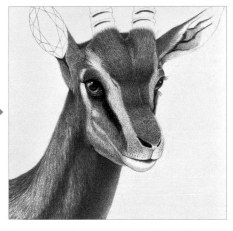

著色區塊的範圍！

左圖

右圖

13 用**焦赭石色**（187）用力塗色，並且縮小受光線照射的部分，描繪出脖子毛流的細節。接著在受光線照射的部位和白毛以外的毛流，用力塗上**灰褐色**（179）。

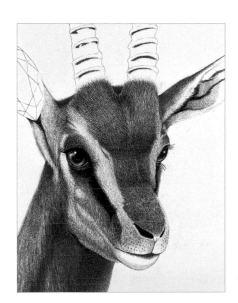

著色區塊的範圍！

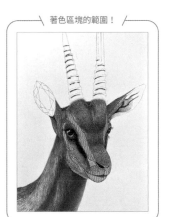

POINT

上色前先用軟橡皮擦去過度塗色的部分，就比較容易添加白色。

14 在白色毛流部分用力塗上**白色**（101）。

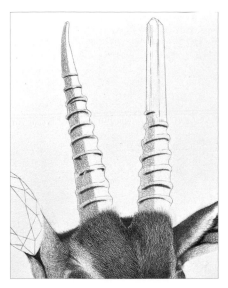

著色區塊的範圍！

POINT

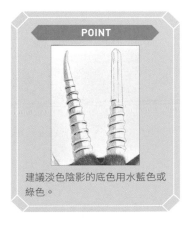

建議淡色陰影的底色用水藍色或綠色。

15 角的塗色。在角半邊的淡色陰影輕輕塗上**淺群青**（140）。

瞪羚 × 拓帕石

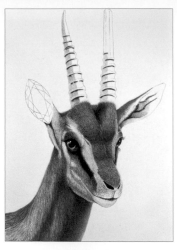
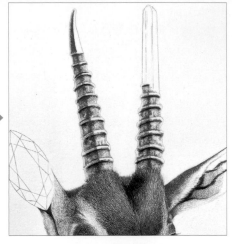

著色區塊的範圍！

左圖

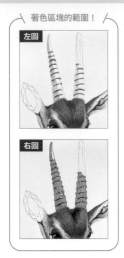

右圖

16 在深色陰影部分用力塗上**黑色**（199），整支角輕輕塗上**暖灰色IV**（273）。這時加強深色和淡色陰影交界的色調，並且用軟橡皮點拍就會營造出質感。

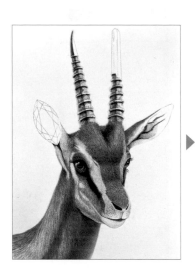
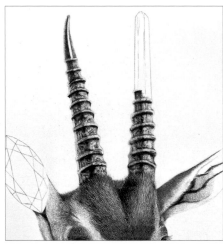

著色區塊的範圍！

左圖

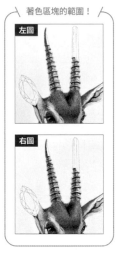

右圖

17 在深色和淡色陰影的交界，還有深色陰影，用力塗上**暖灰色V**（274）。用**暖灰色VI**（275）描繪出角的傷痕細節。

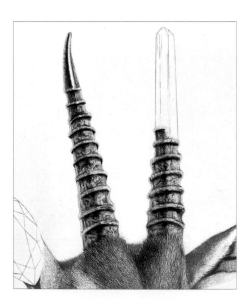

著色區塊的範圍！

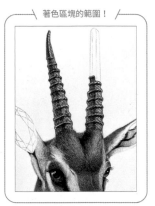

18 角整體輕輕塗上**深鎘黃色**（108），表現光線。

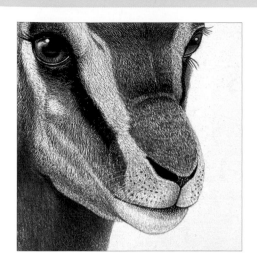

著色區塊的範圍！

19 在鼻子用鐵筆畫點，並且用力塗上**凡戴克棕（176）**。

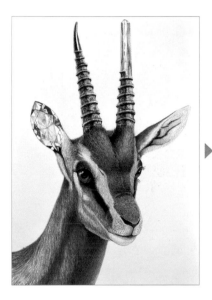

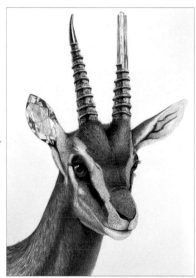

著色區塊的範圍！

左圖　右圖

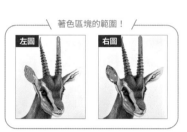

20 寶石和原石都輕輕塗上**暖灰色 V（274）**，營造立體感。高光處不塗色。接著在高光以外的部分，輕輕塗上**暗那不勒斯赭色（184）**。

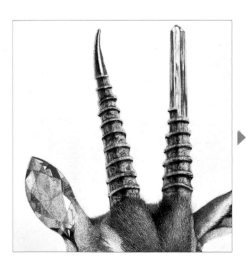

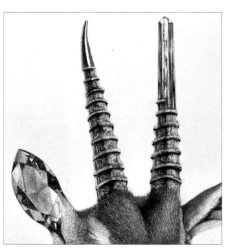

著色區塊的範圍！

左圖

右圖

21 在原石的中心部分，用**紅陶色（186）**輕輕描繪出傷痕的細節，周圍部分則在各處輕輕塗上 **186 號**。在寶石的切割面部分輕輕塗上 **186 號**。接著在原石用力塗上**焦棕色（280）**，寶石的中心部分不塗色，而是在周圍的切割面用力塗色，提升對比色調。

瞪羚 × 拓帕石

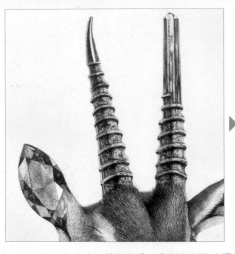 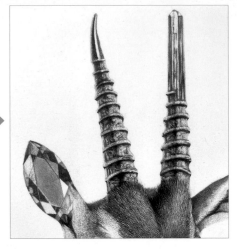 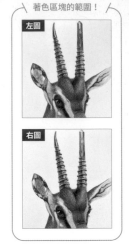

著色區塊的範圍！

左圖

右圖

22 原石在高光以外的部分，全都輕輕塗上**淺黃赭色**（183）。寶石的中心部分不塗色，而是在周圍的切割面部分用力塗色。接著在寶石的中心部分用力塗上**暖灰色II**（271），營造透明感。

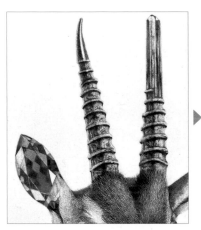 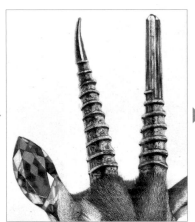 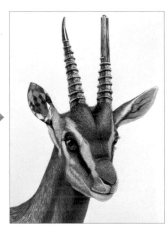

23 在寶石中心的切割面部分，用力塗上**凡戴克棕**（176），表現透明感。周圍的切割面部分則用力塗上**深鉻黃色**（109）。最後在寶石周圍的切割面部分輕輕塗上**深鎘黃色**（108），白色毛流部分則塗上**暖灰色III**（272），稍做修飾。

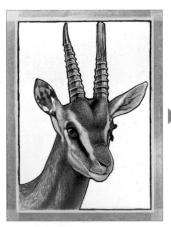 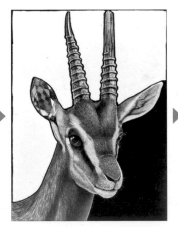 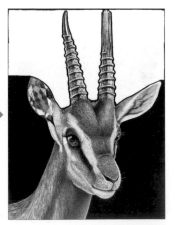

24 背景塗黑的方法。畫紙邊緣全部用紙膠帶固定，用「施德樓 Mars Lumograph black」鉛筆描繪出瞪羚的輪廓線，並且用力塗色，而且不要超出邊界。之後用一定的力道，往橫向用力塗色。最後用衛生紙擦拭融合色調。

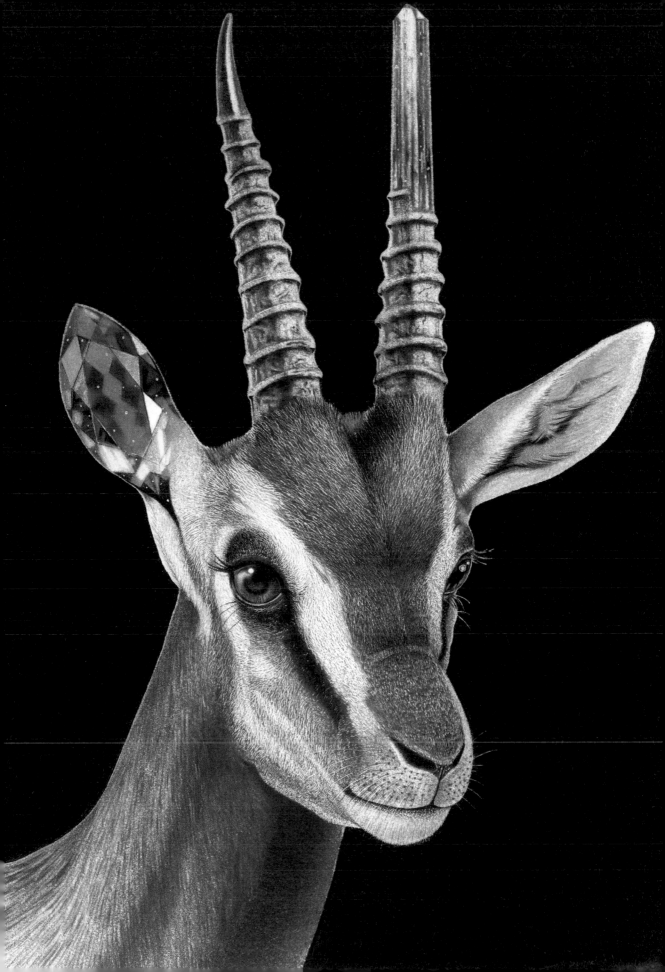

孔雀 × 坦桑石

顏色搭配

- ■ 暖灰色Ｖ（274）
- ■ 黑色（199）
- ■ 淺鈷青綠色（154）
- ■ 鈷綠（156）
- ■ 淺酞菁藍色（145）
- ■ 普魯士藍色（246）
- ■ 酞菁藍色（110）

- ■ 淺黃赭色（183）
- ■ 暖灰色Ⅲ（272）
- ■ 焦棕色（280）
- ■ 凡戴克棕（176）
- ■ 那不勒斯黃（185）
- ■ 淺群青（140）
- ■ 錳紫色（160）

- ■ 肉桂色（189）
- ■ 暖灰色Ⅳ（273）
- ■ 群青（120）
- ■ 代爾夫特藍色（141）
- ■ 淡洋紅色（119）

用色的重點

- 塗色的順序為「整體→臉頰和其周圍→眼睛→鳥喙→羽冠和寶石」。
- 眼睛和鳥喙的立體感和擬真表現。
- 營造一身逼真羽毛的關鍵為高光。
- 寶石的光澤和立體感。

底稿 & 底色

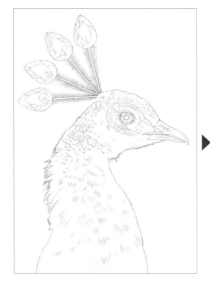 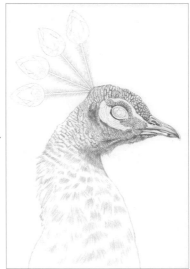 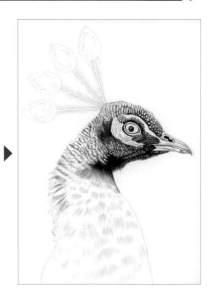

仔細描繪出孔雀和寶石的輪廓線。底色用**暖灰色Ｖ（274）**營造立體感，但是高光處不塗色。接著用**黑色（199）**加強立體輪廓。

這件作品結合了特色為有大片華麗裝飾羽毛的孔雀，以及 12 月的誕生石坦桑石。

這次嘗試將孔雀的羽冠和寶石融合。

色鉛筆：Faber-Castell Polychromos 輝柏藝術家級　畫紙：muse Do art paper

著色

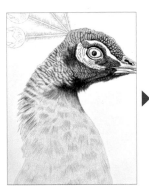 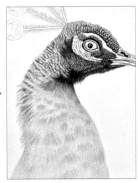 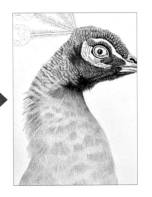

POINT

陰影塗色後刻劃毛流，
就會更顯逼真。

1 孔雀整體輕輕塗上**淺鈷青綠色**（154）。於其上輕輕重疊塗上**鈷綠**（156），再輕輕重疊塗上**淺酞菁藍色**（145）。接著用鐵筆刻劃出高光處的毛流。

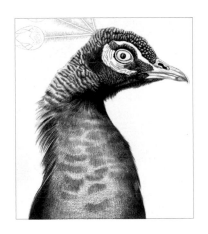

著色區塊的範圍！

2 在暗色毛流部分和陰影部分，用力塗上**普魯士藍色**（246）（部分輕輕塗色），營造立體感。

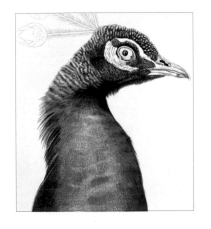

著色區塊的範圍！

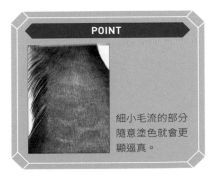

POINT

細小毛流的部分
隨意塗色就會更
顯逼真。

3 整體輕輕塗上**酞菁藍色**（110），縮小高光處。

孔雀 × 坦桑石

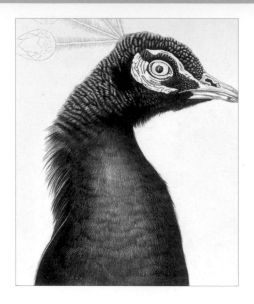

著色區塊的範圍！

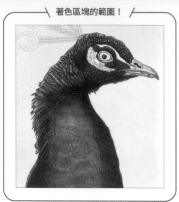

4 在暗色毛流部分和陰影部分用力塗上**黑色**（199），營造立體感。

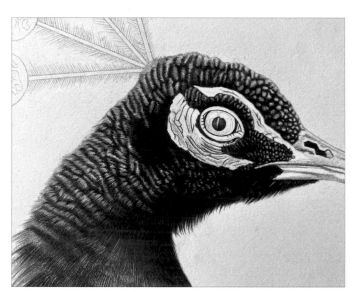

著色區塊的範圍！

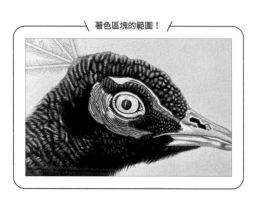

5 臉頰和未長毛部分的塗色。以陰影部分為中心，輕輕塗上**淺黃赭色**（183）當成底色。

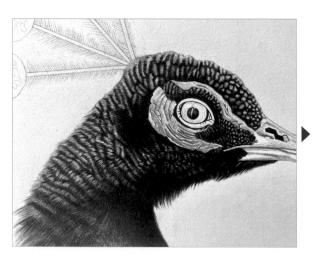

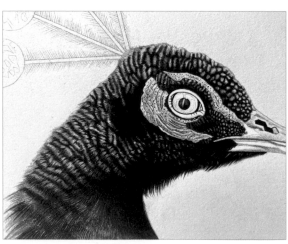

6 高光以外的地方用力塗上**暖灰色III**（272）後，用力塗上**黑色**（199）加深紋路。這時以畫點的方式塗色。

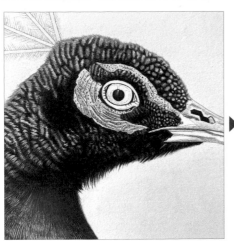 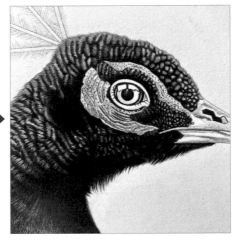

著色區塊的範圍！

左圖

右圖

7 眼睛的塗色。眼睛內側保留高光處不塗色，再用力塗上**酞菁藍色**（110）。在眼睛的周圍用力塗上**焦棕色**（280）。

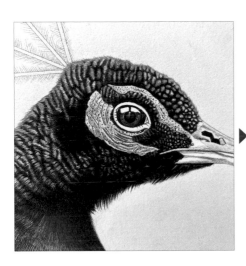 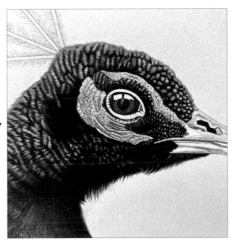

著色區塊的範圍！

左圖

右圖

8 在眼睛的內側輕輕塗上**凡戴克棕**（176）。接著用力塗上**那不勒斯黃**（185）。

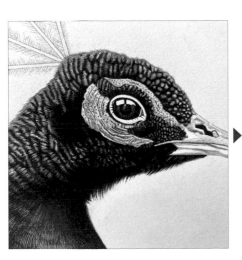 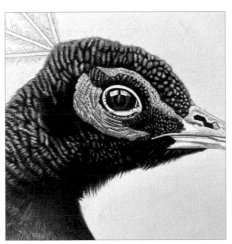

著色區塊的範圍！

左圖

右圖

孔雀 × 坦桑石

9 輕輕塗上**黑色**（199），一點一點縮小眼睛的部分。在高光內天空倒影的位置，輕輕塗上**淺群青**（140）。

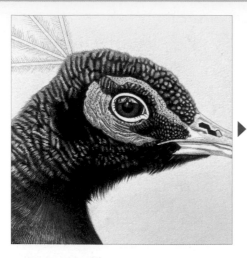
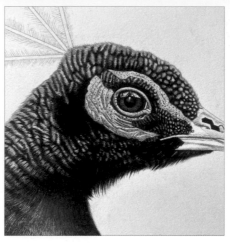
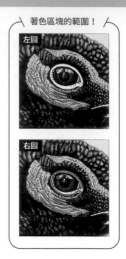

著色區塊的範圍！

左圖

右圖

10 接著在高光內的倒影用力塗上**焦棕色**（280）。然後用鐵筆刻劃高光處，陰影部分則用力塗上**暖灰色V**（274）。

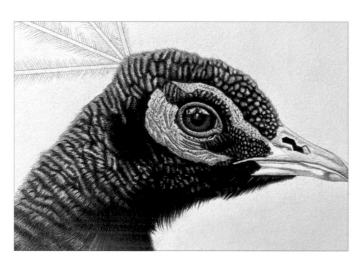

著色區塊的範圍！

POINT

陰影部分稍微塗
超過邊界會更顯
逼真。

11 保留高光處不塗色，陰影部分則用力塗上**錳紫色**（160）。

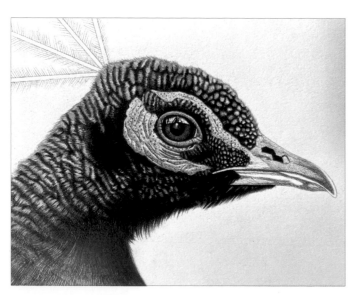

著色區塊的範圍！

12 鳥喙的塗色。以底色部分為中心，在高光以外的其他部分，皆輕輕塗上**錳紫色**（160）。

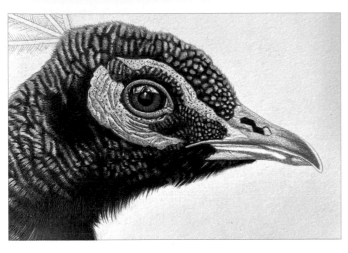

＼ 著色區塊的範圍！ ／

POINT

保留鳥喙前端的
高光處不塗色。

13 以鳥喙的前端為中心，輕輕塗上深一點的**肉桂色**（189）。

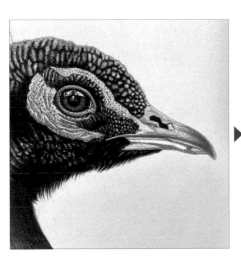 ▶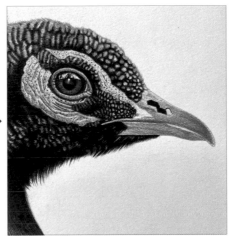

＼ 著色區塊的範圍！ ／

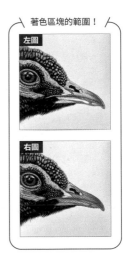

左圖

右圖

14 以鳥喙的前端和上側為中心，輕輕塗上**淺黃赭色**（183）。之後在鼻孔以外的鳥喙全都用力塗上**暖灰色III**（272）。

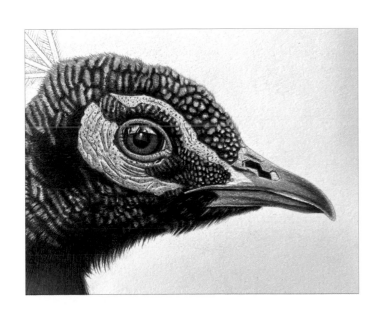

＼ 著色區塊的範圍！ ／

15 以鳥喙的前端和下側為中心，用力塗上**黑色**（199），營造立體感。這時保留鳥喙前端的高光處不塗色。

孔雀 × 坦桑石

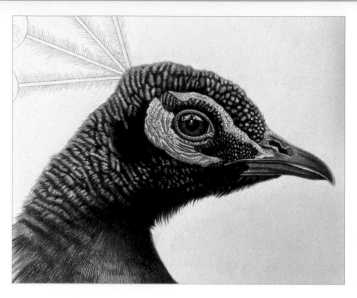

著色區塊的範圍！

16 整體用力塗上**暖灰色Ⅳ**（273），營造出深邃的色調。這時要保留鳥喙前端的高光處不塗色。

17 羽冠的塗色。輕輕塗上**暖灰色Ⅴ**（274），營造立體感。

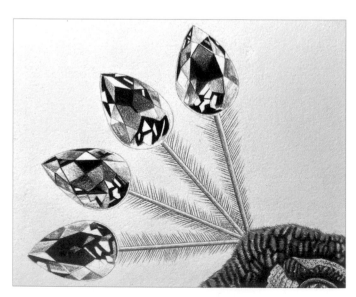

著色區塊的範圍！

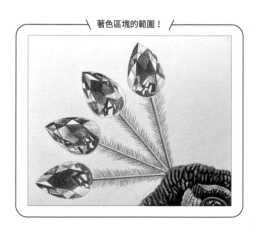

18 接著用力塗上**黑色**（199），加強立體感。

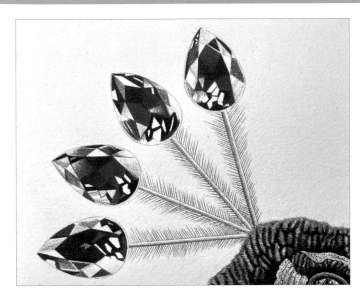

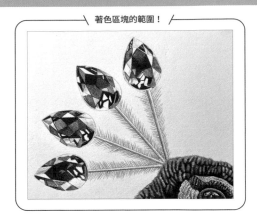

著色區塊的範圍！

19 以**步驟** 17、18 的塗色部分為中心，用力塗
上**群青**（120）。

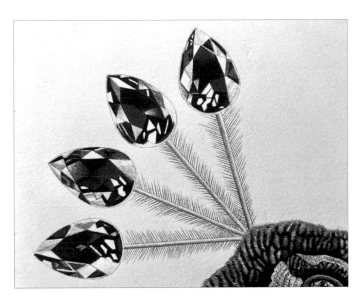

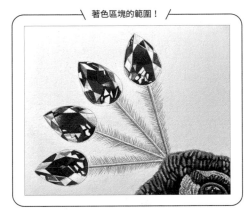

著色區塊的範圍！

20 以**步驟** 19 塗色的部分為中心，用力地重疊
塗上**代爾夫特藍色**（141）。建議使用尺來描
繪。

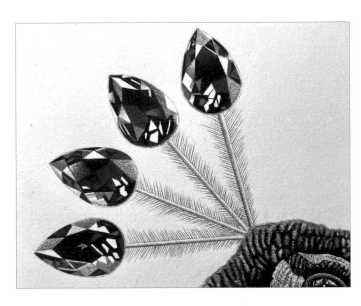

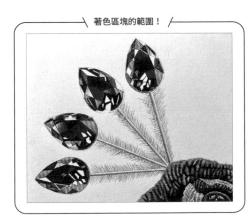

著色區塊的範圍！

21 保留高光處不塗色，在直到**步驟** 20 都尚未
塗色的切割面，用力塗上**淺群青**（140）。

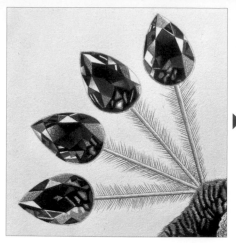
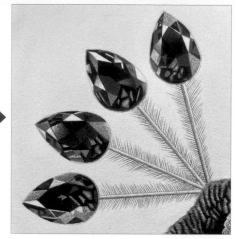

著色區塊的範圍！
左圖
右圖

22 為了呈現光亮的樣子，輕輕塗上**酞菁藍色**（110），縮小高光處。接著在其上輕輕重疊塗上**淡洋紅色**（119）。

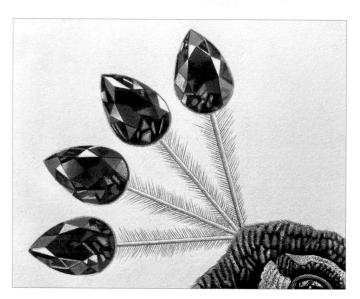

著色區塊的範圍！

23 在**「著色區塊的範圍！」**框住的部分，用力塗上**暖灰色III**（272）。

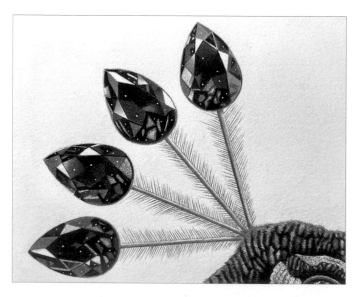

著色區塊的範圍！

24 用白色原子筆描繪高光部分。這時隨機畫點描繪上色。

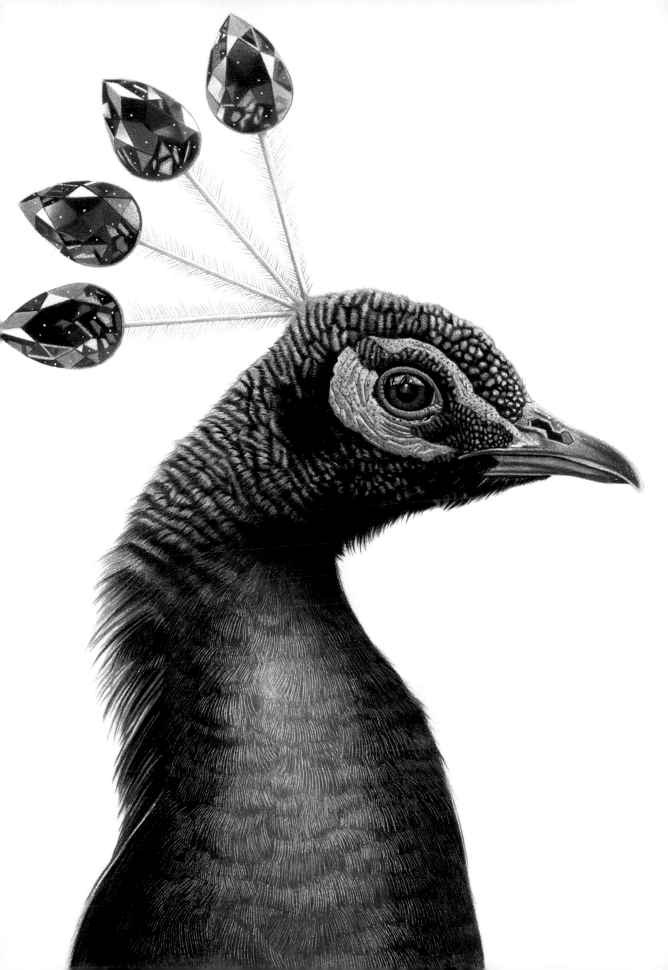

長靴貓
安部祐一朗（Yuichiro Abe）
2002 年生於京都府京都市。

他的夢想是成為一名彩妝藝術家，而在就讀高中時開始自學色鉛筆畫，當作了解色彩濃淡的一種方法。2018 年投稿至 SNS 的寶石色鉛筆畫被大量轉發，因而收到電視節目和媒體的採訪邀約，漸漸受到曯目。

2020 年在兼顧學業的同時，除了開始以「融合生物 × 寶石和礦物」為主題描繪色鉛筆畫之外，還展開了各項活動，包括舉辦個展與現場繪畫。2021 年繪圖還受到「紀念插畫日原創作品裱框郵票 2021」的採用，並且負責「Animelo Summer Live 2021 COLORS 手冊插圖」。2022 年還成為日本國家科學博物館「寶石展」攜手合作的創作者。

Twitter: @yuichiro_abe
Instagram：_yuichiro_abe

安部祐一朗の
色鉛筆畫「生物×寶石」描繪技法

作　　者　安部祐一朗
翻　　譯　黃姿頤
發　　行　陳偉祥
出　　版　北星圖書事業股份有限公司
地　　址　234 新北市永和區中正路 462 號 B1
電　　話　886-2-29229000
傳　　真　886-2-29229041
網　　址　www.nsbooks.com.tw
E-MAIL　nsbook@nsbooks.com.tw
劃撥帳戶　北星文化事業有限公司
劃撥帳號　50042987
製版印刷　皇甫彩藝印刷股份有限公司
出 版 日　2023 年 09 月
I S B N　978-626-7062-72-2
定　　價　480 元

如有缺頁或裝訂錯誤，請寄回更換。

國家圖書館出版品預行編目（CIP）資料

安部祐一朗の色鉛筆畫「生物X寶石」描繪技法/安部
祐一朗著；黃姿頤翻譯. -- 新北市：北星圖書事業股份
有限公司, 2023.09
176 面；18.2×25.7 公分
ISBN 978-626-7062-72-2(平裝)

1.CST: 鉛筆畫 2.CST: 繪畫技法

948.2　　　　　　　　112009031

STAFF

設計
GRiD（八十島博明、黑部友理子）

攝影
糸井康友

校正
小田島香

編輯
今井健（Graphic 社）

協助（排名不分先後）
DKSH Japan 株式會社
株式會社 muse
STAEDTLER 日本株式會社
三菱鉛筆株式會社
Apollo&Juno
Pocket by KISHUN
Y.Okazaki
風小僧
上吉川祐一
MOKAMONA

タイトル：安部祐一朗の色鉛筆画「生物 × 宝石」の描き方
著者：安部 祐一朗
© 2022 Yuichiro Abe
© 2022 Graphic-sha Publishing Co., Ltd.
This book was first designed and published in Japan in 2021 by Graphic-sha Publishing Co., Ltd.
This Complex Chinese edition was published in 2023 by NORTH STAR BOOKS CO., LTD
Complex Chinese translation rights arranged with Graphic-sha Publishing Co., Ltd. through Japan UNI Agency, Inc.
Original edition creative staff
Book design: GRID CO.,LTD. (Hiroaki Yasojima, Yuriko Kurobe)
Photos:Yasutomo Itoi
Proofreading: Kaori Odashima
Editing: Ken Imai (Graphic-sha Publishing Co., Ltd.)
Special thanks
DKSH Holding Ltd.
MEUS.JP
STAEDTLER NIPPON K.K.
Mitsubishi Pencil Co., Ltd.
Apollo & Juno
Pocket by KISHUN
Y.Okazaki
Kazekozo
Yuichi Kamiyoshikawa
moca mona

官方網站　　　臉書粉絲專頁　　　LINE 官方帳號

色鉛筆畫「生物 × 寶石」
著色畫稿用紙

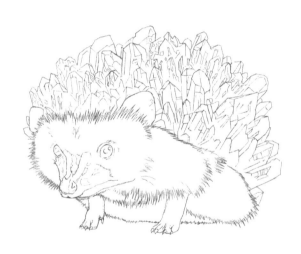

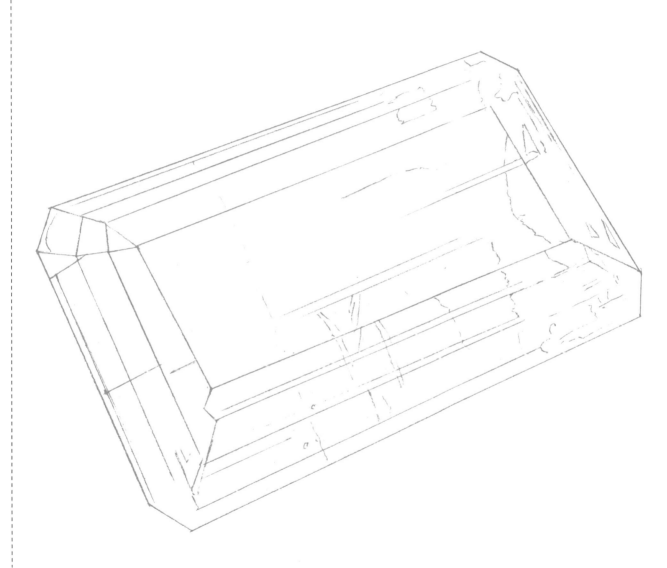

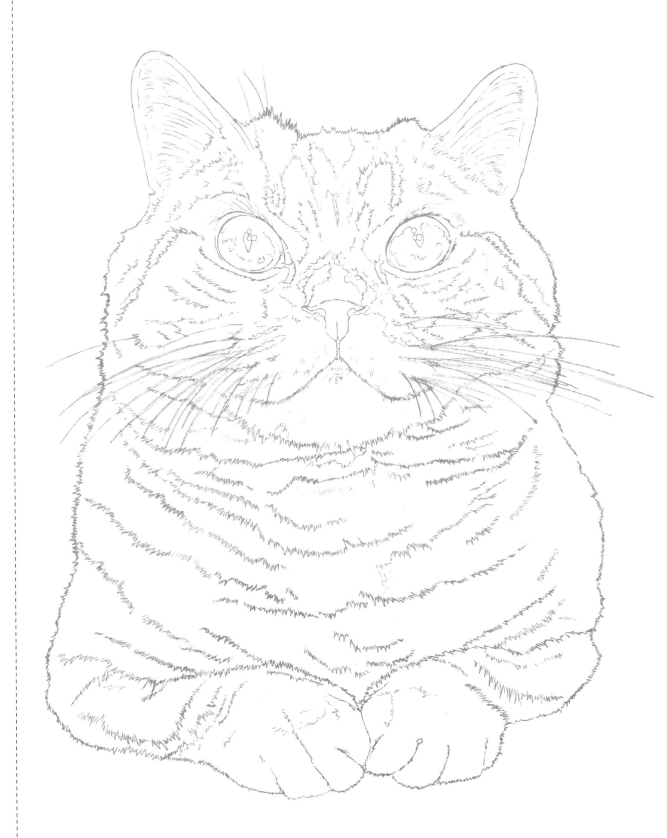

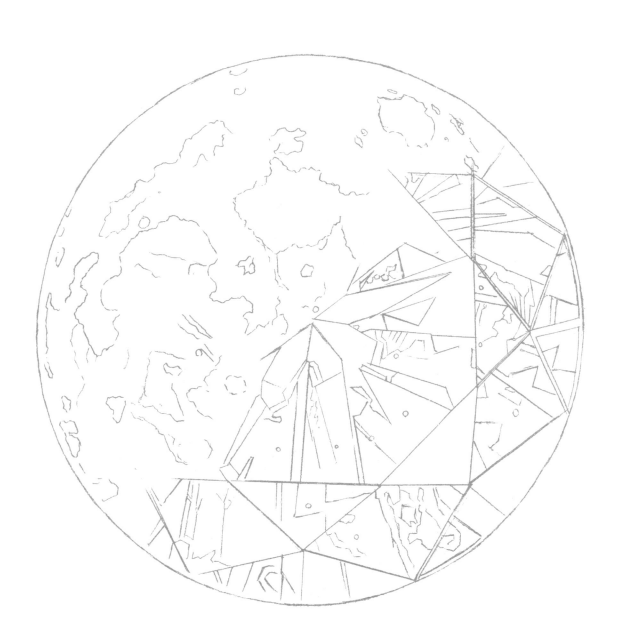

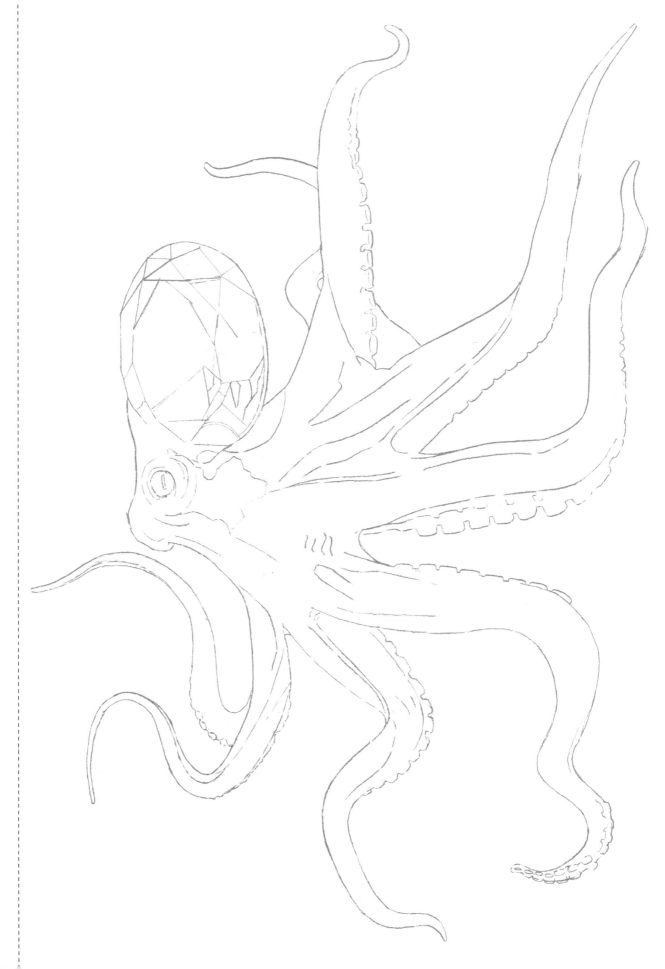

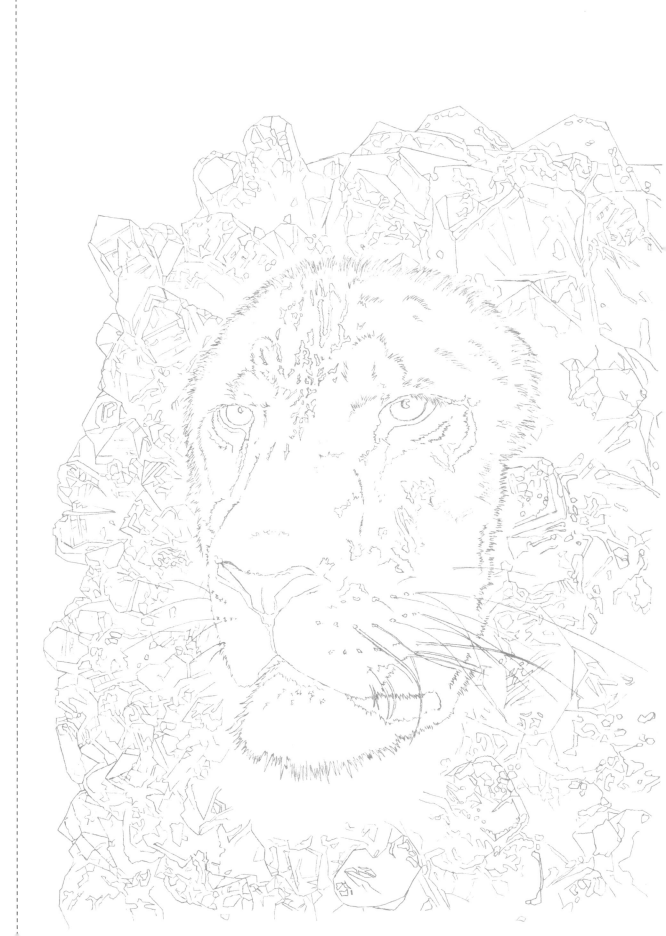

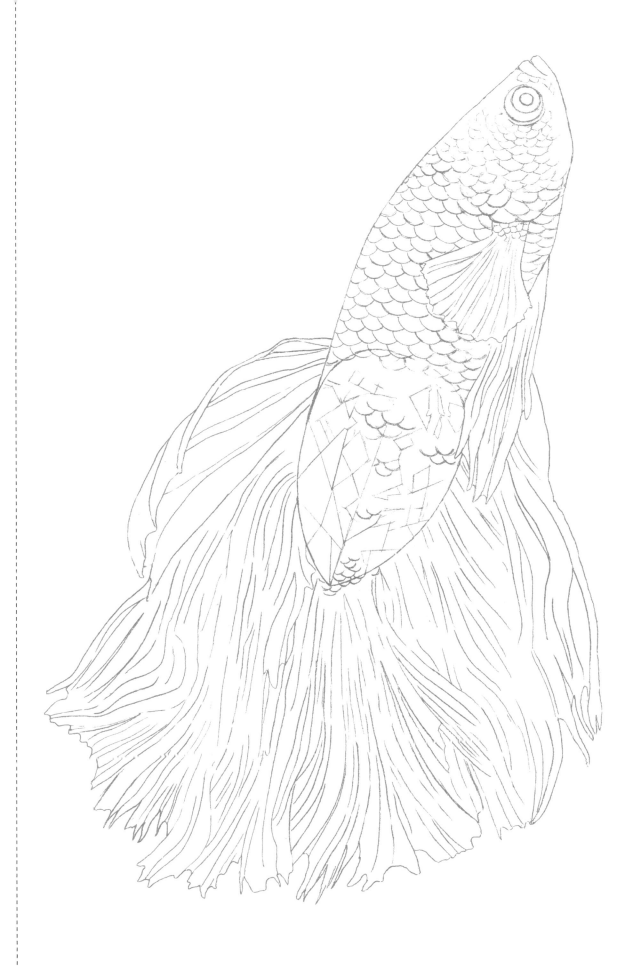

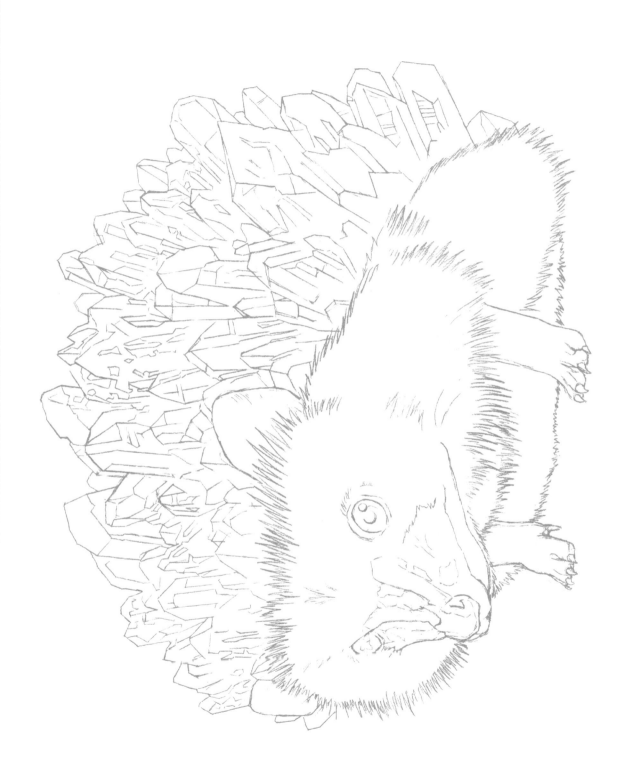

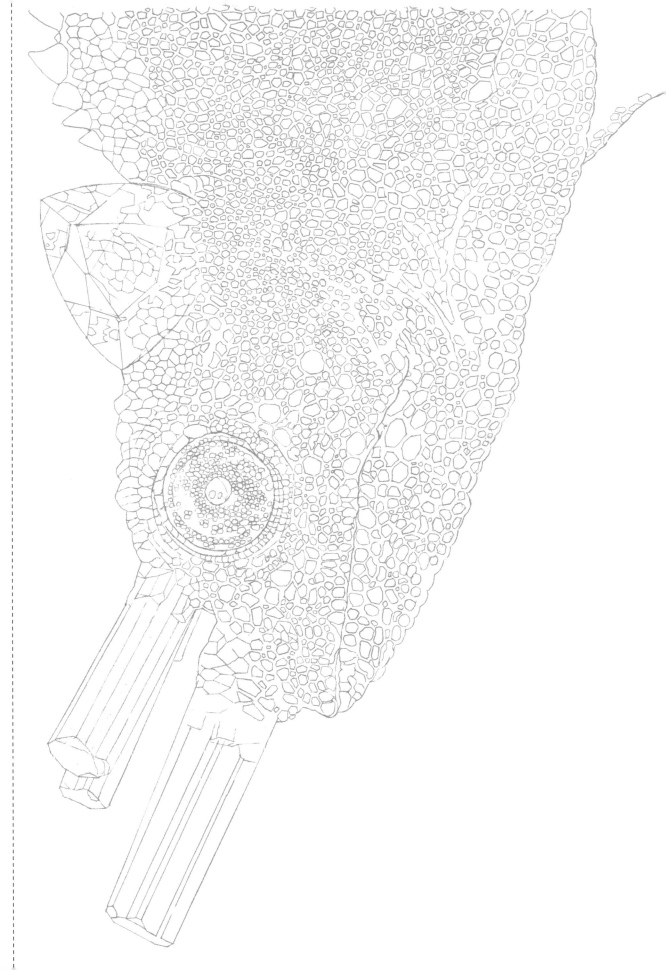

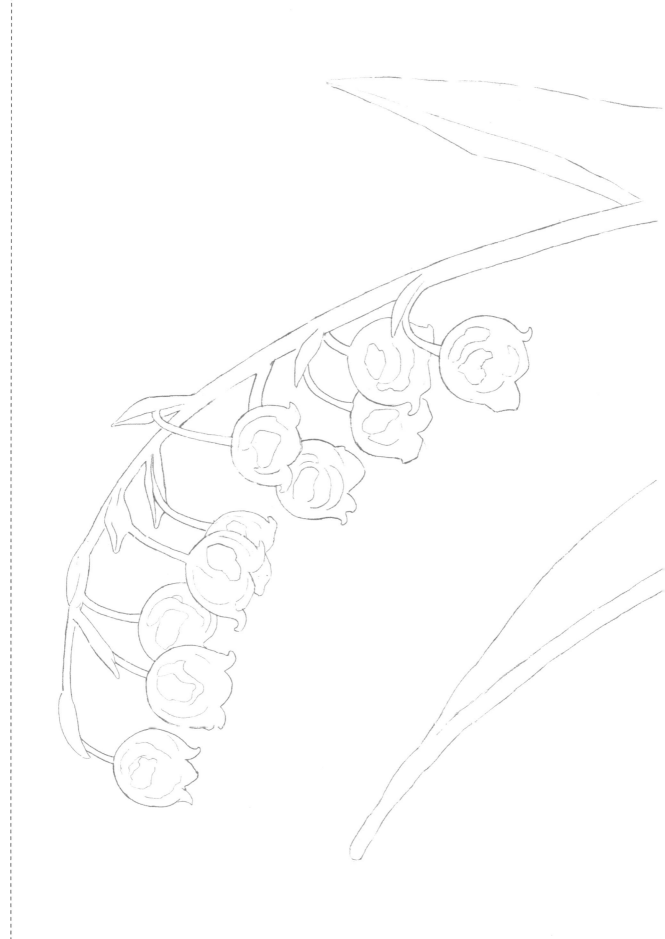

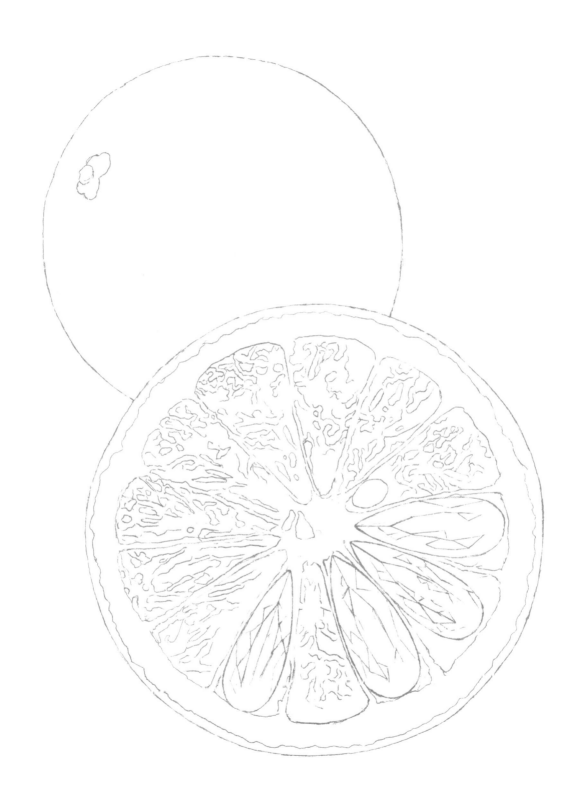

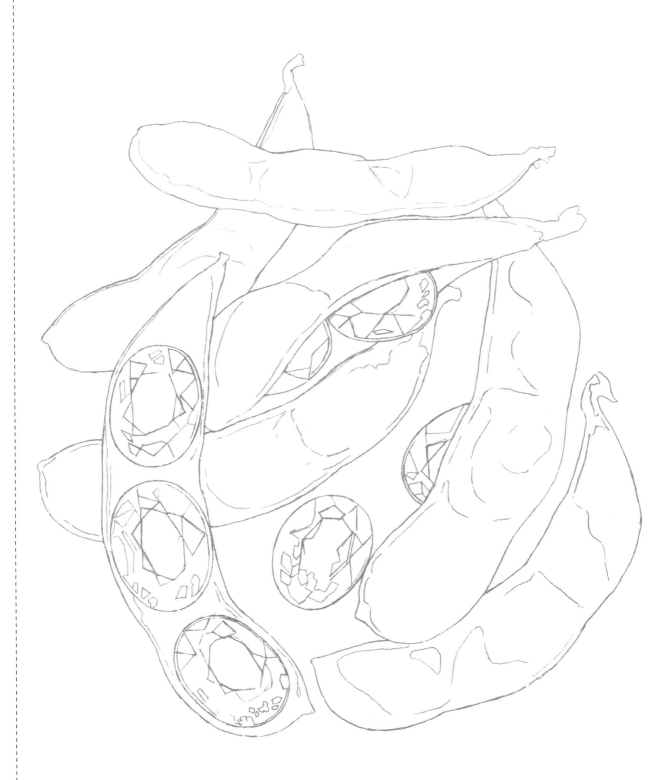

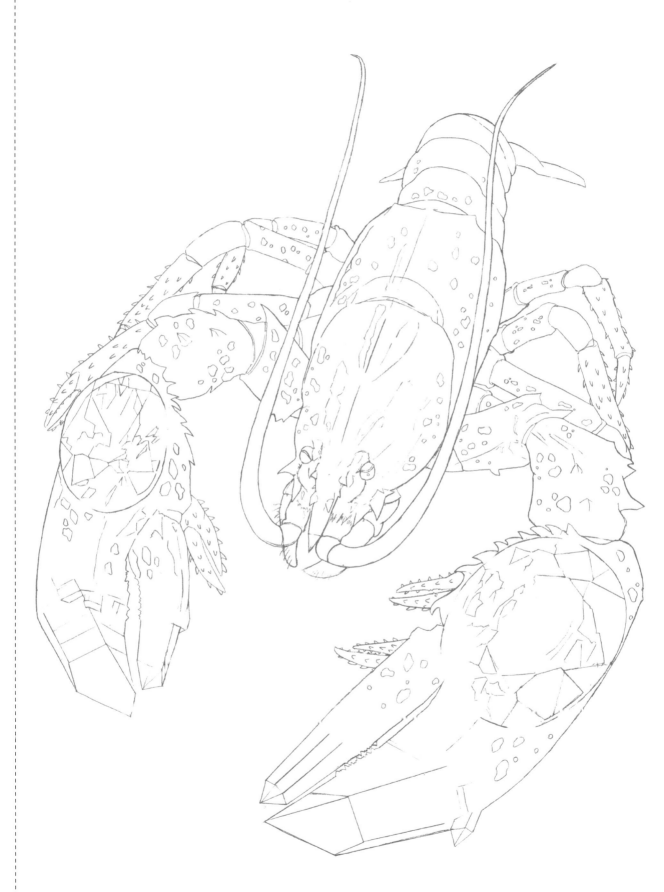

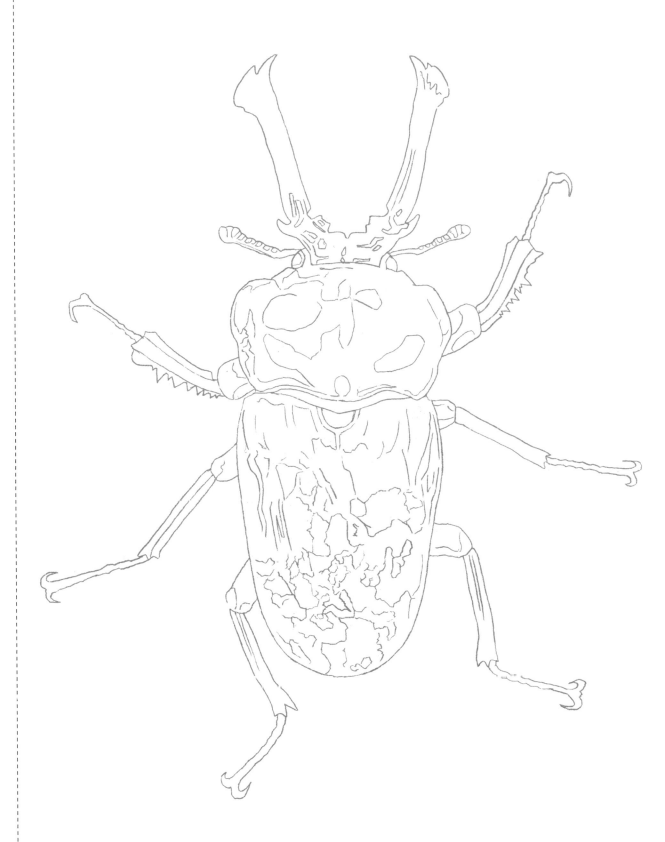

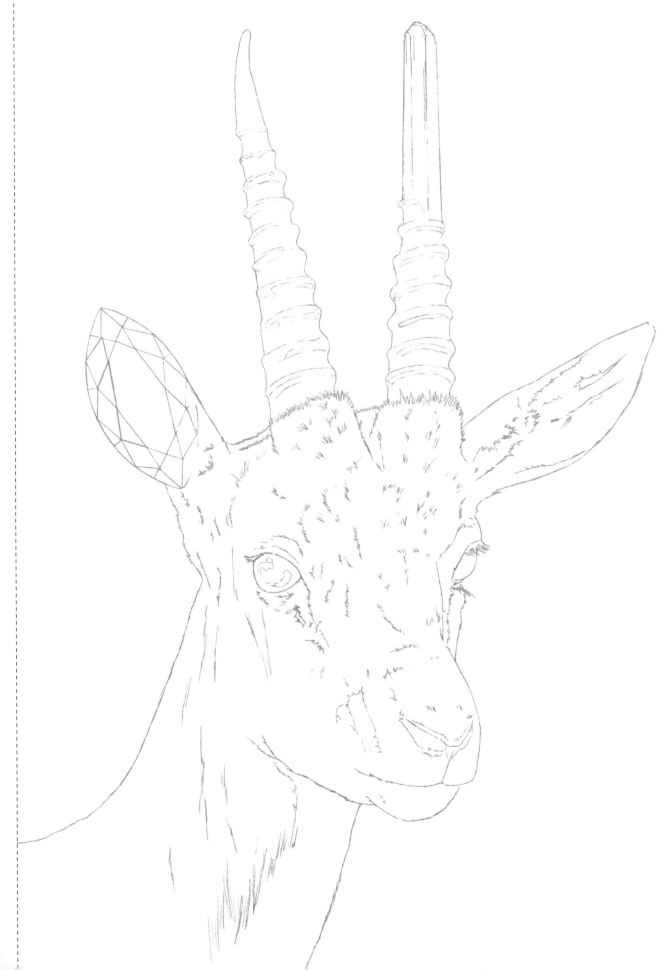

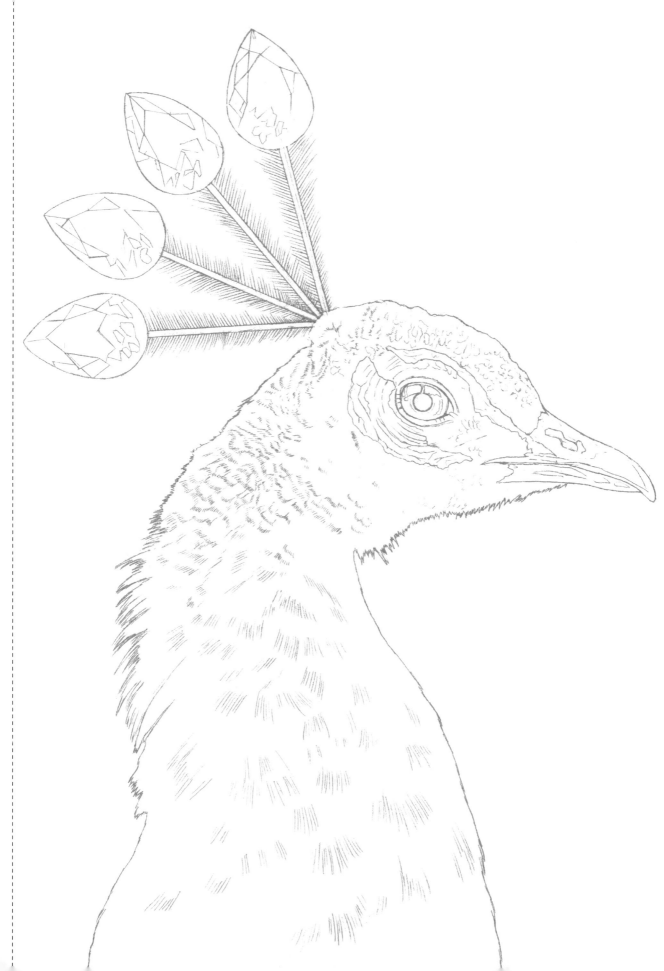